U0053791

# 臺灣廟宇建築與裝飾

## 神農大帝、保生大帝、文昌帝君、清水祖師篇

Taiwan Temple Architecture and Decoration:
Shennong Dadi, Baosheng Dadi, Wenchang Dijun, Qingshui Zushi

張志源◎著

# 「宗教與時代叢書」總序

　　「宗教」是什麼？關於宗教的定義，學者眾說紛紜，從信仰者、觀察者、研究者的不同角度或角色、領域，都表達不同的定義。我個人較偏重從實踐角度看，宗教是由對神秘的超人間力量的信念所激發，以之為核心，又與之相適應的情感體驗、思想觀念、行為活動，和組織制度的社會體系，這當然是側重人類社會生活的，因此吾友楊恭熙牙醫師（故台大楊雲萍教授之子）簡潔俐落、精簡扼要的說宗教是「解決人類生之困頓，死之安頓」最深得我心。宗教存在的意義與作用，構建在解決兩個世界的問題，一個是現實世界，一是超現實世界的彼岸。在現實世界中，人所遭受的種種不幸和苦難，或給予滿足，或給予解脫。生之前的我是誰？在何處？以及死之後何去何從？是否會解脫？因果報應？或輪迴？等等疑問莫不困擾全世界各社會階層的人。

　　也因此，不能解決人類古今生死大問題的宗教，個人認為是不必存在的，也不必研究的。同理，宗教又具有強烈的時代性，人類社會每一時代都有其新問題、新困擾，宗教必須與時俱進，提出不同的論述與解決方法，否則極易衰落消歇。而每一時代總會出現許多新興宗教和教派，其目的正是要解決新的社會問題。

　　這套叢書的編輯出版正是基於此種目的，編輯體例有四：(一)為適應現代人忙碌生活，方便閱讀，以輕、薄、短、小形式出版，

因此字數限定在五至十萬字左右。(二)為顧及讀者閱讀習慣,不收純學術著作,更希望是通俗性的、具有可讀性,但內容要言之有物,信實可徵,不是宣教著述。(三)古今兼收,不管是研究古代的或現實的,其中當然以現實的、時代的著述為優先考慮。(四)本叢書的「宗教」定義是廣義的,因此含括民俗,因台灣民間宗教與民俗分不開,宗教落實於日常生活,民俗體現宗教意涵。

　　本叢書不以主編個人熟悉的朋友、學界為限,有志者若有相關稿件,闔興乎來,共襄盛事,十方來,十方去,共成十方事,可逕予聯絡揚智出版社編輯部,或本人任教之佛光大學!

佛光大學宗教所與歷史系合聘教授

卓克華　謹誌

于三書樓

# 李　序

　　臺灣的寺廟如果僅從宗教信仰的角度來看，未免有以管窺天之嫌。因為寺廟與神明是渡臺先民墾拓生活中不可分割的部分，也是從生到老，一輩子生命的祈望與寄託，因而要深入了解臺灣的歷史與社會，寺廟之研究無疑是入門之鑰！

　　而臺灣眾多的寺廟中，又以農業的神農廟、保健的大道公廟、崇尚文運的文昌廟與通俗的佛寺清水祖師廟較具代表性，這些寺廟分別代表著泉州、漳州或客家族群所敬奉的守護神祇，建築的規模較大，裝飾也較壯麗，藝術風格明顯，所聘匠師也皆屬一時之選，是臺灣建築與美術史研究的好題材。

　　張志源先生是我早期的學生，他在校時即投入長期的時間調查研究臺灣廟宇，涉及的知識領域很廣，包括歷史學、社會學、建築與聚落發展等各方面，他研究的態度嚴謹，觀察力細密，特別是對臺灣的寺廟由衷地散發而出的關愛與同情心，這是研究臺灣歷史的人所必備的特質。例如新北市土城山區的齋教普安堂，它保存了多元的文化，卻遭到惡意的摧殘，臺灣宗教界出現這種事實令人難以置信。張志源先生為文詳記普安堂的文化與藝術，也是本書中很有分量的內容。在此付梓之際，我樂於為志源寫序，並樂於推薦給熱愛傳統文化人士。

國立臺北大學民俗藝術與文化資產研究所教授

李乾朗

2017年8月　謹誌

# 邱　序

　　時間過得真快，志源取得博士學位已經是八年前的事了。猶記得第一次見到志源時，他語帶堅定地說，希望以建築史的研究做為一生的志業。十餘年來，我看到了他的堅持與執著，也為了他能一直保持赤子之心而經常感動。

　　志源在完成博士學位後，雖然選擇進入行政單位服務，從內政部營建署到建築研究所，表面上所從事的工作雖與他的博士研究有一些距離，但是我卻看到他除了巧妙地將研究的態度用在他所承辦的每一項業務外，更看到他善用公務之餘，持續進行建築史的相關研究，不斷發表學術論文、專書。有時候我不禁要問，他是不是在攻讀第二個博士學位。

　　前些日子，志源寄來剛完成的《臺灣廟宇建築與裝飾：神農大帝、保生大帝、文昌帝君、清水祖師篇》草稿，並且希望我為新書寫序。我想這應該又是他最近讀書與辛苦田野調查的成果，在字裡行間，我隱約再次看到了當年的「拚命三郎」。

　　本書的內容，誠如書名所揭示，是以供奉神農大帝、保生大帝、文昌帝君、清水祖師等四位神明為主神的代表性廟宇為核心，分別介紹其興建沿革、建築及裝飾特色，並藉此呈現臺灣廟宇的建築特徵與裝飾內涵。為了蒐集第一手資料，書中的案例遍及全省，包括：供奉神農大帝的三重先嗇宮、宜蘭五穀廟；供奉保生大帝的臺北大龍峒保安宮、臺南學甲慈濟宮、嘉義仁武宮；供奉文昌帝君的新莊文昌祠、苗栗文昌祠、臺中四張犁文昌廟、臺中犁頭店文昌祠；及供奉清水祖師的臺北艋舺清水巖、淡水清水巖、三峽長福巖

等，這些廟宇除了是供奉四位不同神明的代表性廟宇外，其無論是在建築或裝飾上均具特色，且都具文化資產上的意義與價值，足見作者之用心與巧思。

　　本書透過這些代表性的個案，以深入淺出的文字，不僅可讓讀者一窺臺灣廟宇的精彩之處，更可進一步了解傳統建築之美與先人建築智慧的精華。藉著作者的帶領，更希望可以讓讀者對於文化資產的豐富內涵有更深的體會，並因此而生愛護與保護之心，相信這是做為一個研究者在普及化專業知識的過程中，所最期盼看到的成果。

國立雲林科技大學設計學研究所（博士班、碩士班）
建築與室內設計系暨研究所特聘教授

邱上嘉　謹誌

2017年5月

# 自　序

　　廟宇是歷史與文化之象徵，先民將原鄉信仰帶到臺灣，帶來了傳統文化習俗，並播送了宗教信仰種子，在臺灣這塊土地上發芽、開花與結果。

　　臺灣廟宇特別發達，根據一些研究指出，其中漢人民間宗教信仰是以大陸流傳下來之精靈信仰為基本，再融入儒、道、佛三教之精神而成。而臺灣歷史中，不同時期有不同宗教的興起。住在臺灣原住民有自身之宗教信仰；明鄭時期及清代，臺灣主要宗教有道教、儒教、民間信仰及齋教等相關佛教教派。清代開港後，外國傳教士來到臺灣，有天主教多明尼哥派、蘇格蘭基督教長老教會及加拿大基督教長老教會在臺灣設立據點；日治時期臺灣宗教增加了日本國家神道及不少佛教及基督教教派；戰後，從大陸數百萬人來到臺灣，又帶來不少教派。所以臺灣宗教教派非常多元而複雜。

　　敬天思想與祖先崇拜是臺灣民間信仰中主要之成分。信仰崇拜基本上可分為三類：一為自然崇拜，例如日月星辰、山川雷雨風火及動植物等；二為靈魂崇拜，例如人鬼或孤魂厲鬼；三為器物崇拜，例如灶神、床母及門神等。臺灣自然崇拜神祀，主要有玉皇大帝（天神）、三官大帝（天、地、水神）、玄天上帝（北極星神）、文昌帝君（文昌帝星）、東嶽大帝（山神）、三山國王（山神）、福德正神（土地神）、風神、雷公、太陰娘娘等；靈魂崇拜神祀主要特色為表彰護國佑民、忠孝節義、名宦賢卿、崇功報德之神，如孔子、關公、開漳聖王、有應公、王爺、媽祖及義民爺等。另外，也有管轄地方之神明，例如泉州之廣澤尊王、漳州之開漳聖

王及粵東之三山國王等。至於各行各業也有祖師或守護神，例如農業有神農大帝，做學問有文昌帝君，醫療有保生大帝，司法有城隍爺，茶葉種植有清水祖師，航海有媽祖或水仙尊王，商業有關聖帝君，土木有巧聖先師，娛樂有田都元帥，瘟疫有王爺，生育有註生娘娘等。而這些神明在我們日常生活及傳統習俗中都可以接觸到，離我們並不遙遠。

本書之撰寫從如何去了解寺廟空間之特色為出發。筆者認為瞭解寺廟空間特色可從廟宇興建歷史、空間特質、特殊社會意義、本身特殊宗教儀式及建築和裝飾之特色出發。

依循上述思維進行編寫，在緒論部分先就認識廟宇之基礎知識進行介紹。之後再選取神農大帝、保生大帝、清水祖師、文昌帝君等四位神明之重要廟宇進行介紹。有關本書廟宇選取之案例，包括：三重先嗇宮、宜蘭五穀廟、臺北大龍峒保安宮、臺南學甲慈濟宮、嘉義仁武宮、臺北艋舺清水巖、淡水清水巖、三峽長福巖、新莊文昌祠、苗栗文昌祠、臺中四張犁文昌廟、臺中犁頭店文昌祠等，個案介紹架構分成神祀事略、建廟沿革、空間配置及建築特寫等幾個部分。相關照片未標示出處者，皆為作者自行拍攝。

期望這本書能讓大家用不一樣的眼光看待臺灣之廟宇特色。

張志源 謹誌

2018年10月

# 目　　錄

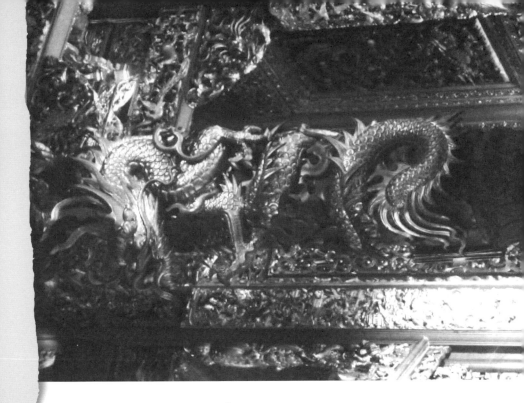

# 第一章　緒論

　　要認識臺灣傳統廟宇，對於傳統建築之基本認識是必須的。本章針對與本書相關之重要基礎知識進行介紹。

# 一、廟宇名稱

　　臺灣漢人傳統廟宇建築有許多名稱，各有不同意義[1]。茲舉例如下：

1. 壇：古代指用來舉行祭祀之高臺，在臺灣亦有以壇稱作建築形式，例如：天公壇。
2. 廟：供奉神佛之屋舍，例如「神廟」、「寺廟」及「土地廟」，今日與一般寺廟混用之，例如：城隍廟、關帝廟。
3. 祠：供奉祖先或先賢烈士之地方，例如：崇聖祠、名宦祠、節孝祠。
4. 觀：原指宮殿之高大門闕，後指道士修道之居所，例如：元清觀。
5. 寺：佛教之廟宇，僧人所居住之地方，例如：龍山寺、寶藏寺、開元寺。
6. 殿：高大之廳堂，原指「宮殿」、「佛殿」、「金鑾殿」、「森羅殿」、「大雄寶殿」，後為祠廟名稱所用，例如：北極殿。
7. 堂：指正房、大廳。臺灣寺廟以堂為名不少，例如：擇賢堂、報恩堂。

---

[1] 相關名稱細節可參考李乾朗所著《臺灣古建築圖解事典》及周錦宏總編輯《苗栗木雕博物館典藏專輯研究圖錄——傳統建築與傢俱》詳細介紹。

8. 院：古代指政府機關之名稱，例如「大理院」、「翰林院」，後轉為寺廟或書院所用。臺灣用於佛寺、齋堂之名，例如：淨業院。

9. 庵：指僧尼禮佛之小寺廟，例如：海會庵、萬佛庵。

10. 巖：指高峻之山崖，或指洞穴、山洞，也有作為廟宇之名稱，但有些廟宇名稱並非以所在地勢命名，例如：清水巖、虎山巖。

11. 宮：指房屋、住宅、帝王之住所或祭祀神明或祖先之地方，轉為寺廟名稱時，常指神格為帝后或王爺者，例如：保安宮、朝天宮、天后宮。

12. 府：指官署、官員辦公之地方或達官顯貴之住所，後轉為寺廟之名稱，例如：代天府。

13. 亭：原指古代在路旁之公家房舍，供旅客投宿休息，或指供辦公或營業使用之房子，後轉為寺廟名稱，例如：觀音亭。

## 二、廟宇空間布局

廟宇的格局如大一點，可能會有山門、前殿（三川殿）、正殿、後殿、兩廊、護龍、戲臺、鐘樓、鼓樓。但如果格局很小，可能只是間小房子❷。

---

❷ 傳統建築物之木構造具有再生性、環保性及耐震性效果，但需注意防蟻、防潮及防火問題。木構造特色主要有下列幾項：一、各種形式梁架之組成：使建築上部屋頂載重透過梁架、立柱傳遞至基礎。二、斗栱構件之使用：斗栱作為上層及下層柱網間或柱網和屋頂梁架間的整體構造層。三、單體建築標準化：透過大木作使單體建築標準化，再增加層次性與複雜性。四、空間區隔彈性化：室內空間透過隔扇、門、罩、屏等木作，以便於安裝、拆卸、劃分。

空間布局主要分成幾種：

1. 單殿式：只有正殿而無護龍或前殿之小廟格局。例如：土地廟或鄉間小廟。

2. 兩殿兩廊式（兩殿兩護室）：平面呈「口」字形，有前殿（三川殿）、正殿及左右護室，護室有以兩廊代替。主神奉祀於後殿。例如：淡水鄞山寺。

3. 三殿式：具有前殿（三川殿）、正殿及後殿格局，成為三殿式之長條廟宇，平面呈「日」字形。前殿通常置放香爐，正殿供奉主神，後殿供奉其他神明。例如：臺南大天后宮。

4. 合院並連式：由幾座合院並排之平面格局，形成許多庭院為特色。多出現在大型寺院，例如：北港朝天宮。

5. 大殿居中式：以前殿、後殿及左右護龍將大殿包圍在中央之格局，平面呈「回」字形，四周有空地。例如：鹿港龍山寺、臺北保安宮。

# 三、廟宇個別空間

一般廟宇空間布局特色如下：

1. 三川殿因為是寺廟的主入口，前步口常留下許多精緻巧妙之民俗工藝。

2. 正殿為寺廟的主要空間，有神龕設置祭拜之主神，空間格局莊嚴，通常從迴廊到正殿地坪會有高差，以突顯空間之主客地位不同。另部分廟宇正殿前步口會有捲棚作為拜亭樣式，以增加空間深度。

3.正殿與護龍間常有過水，前後為龍虎井。

4.護龍不若正殿華麗精緻，建築高度也會較為低矮。

廟宇空間布局個別空間大要，可細分如下：

1.山門：寺院之大門，或稱「三門」、「三穿門」。由於古代佛寺建於山中，山門指寺院正面之樓門。一般寺院有三個門，象徵「智慧」、「慈悲」、「方便」三解脫門之義。

2.前殿：祠廟之第一進殿堂稱之，或稱「拜殿」、「三川殿」，廟及道觀稱「三川殿」，佛寺稱「天王殿」。位於前殿之左、右兩側，主神座向左側稱為「青龍廳」，右邊稱為「白虎廳」，廳前之門稱為「龍門」及「虎門」。

3.正殿：或稱「中殿」，為廟宇中最重要之空間，供奉主神、協祀神及旁祀神。另主神之部將、護法或使役也常立於神龕兩側。

4.大殿：特指佛寺之正殿，或稱「大雄寶殿」，為信徒禮佛參拜之處。

5.鐘鼓樓：配置於左右兩側之附屬建築，另有因廟地窄小之故，常直接於正殿左右懸吊鐘鼓，亦有將鐘鼓樓直接建於左右護室之屋頂上，例如：臺北保安宮、艋舺龍山寺。在戰後又盛行將鐘鼓樓建於三川殿兩側。

6.後殿：位於正殿後方，規模較正殿小，但奉祀神明並不一定和主神有關。

7.護龍：一般為次要神明祭祀空間、辦公或倉儲之場所。

8.戲臺：為酬神所造之建築，於廟埕獨立建造或建於前殿後側，例如：鹿港龍山寺戲臺。

## 四、廟宇建築構成

可以臺基、屋身及屋頂來區分。

### (一)臺基

為建築物之臺座，古代稱為「基壇」或「地盤」。臺基之高度會因建築之重要性而不同。臺基之功用在防止室內潮濕，並襯托建築物外形。許多廟宇會在大殿前加一座方形臺基，稱作「露臺」或「月臺」，供作祭祀使用。臺基之作法可分為方座式（磚石以「素平」砌成）及柱跗式（等距豎立磚石柱，再於柱間砌磚或石條）。

### (二)屋身

由柱、梁、枋作骨架，並安裝門、窗及隔扇。依構造方式可分成三類：

1. 承重牆構造：以牆身支撐屋頂。先將檁擱於山牆斜面上，再於山牆頂部挖洞，內置斗栱支撐脊檁，位於中央最高處之檁（桁）稱為「大梁」或「龍骨」。

2. 柱梁構造：以柱及梁支撐屋頂。垂直構件稱為「柱」，平行於進深方向之水平構件稱為「梁」，平行於面闊方向稱為「枋」。透過平行於進深方向之柱梁構架為單元，並與平行於面闊之枋搭接，以防止傾斜。分為穿斗式、抬梁式及疊斗式❸。

3. 混合構造：將前述兩者混合使用之構造方式，外部為「承重

---

❸「穿斗式」：以柱子直接承接檁子，柱與柱間用穿枋橫穿柱心形成構架；「抬梁式」：用柱上承通梁之作法；「疊斗式」：以梁上垂直疊組之斗及栱頂住檁子之構架。相關細節可參照林會承所著《臺灣傳統建築手冊：形式與作法篇》之介紹。

牆構造」，內部為「柱梁構造」。臺灣的廟宇多以混合構造為主。

## (三)屋頂

廟宇主要以歇山、懸山、硬山形式為主，又有單檐、重檐之分，並組成更多之形式。屋脊作法有燕尾與馬背[4]。另屋頂裝飾之分布與內容極為多樣：

1. 正脊中段置福祿壽三仙、麒麟、寶珠、寶塔、葫蘆等，兩側作龍、鰲魚、花草等作品。
2. 正脊與山尖接角上，作猛獸、鰲魚、龍首等作品。
3. 垂脊之尾端置如意、人物、山林、鳳凰、水龍、鯉魚吐水、花草等剪黏作品。
4. 博脊側置人物、戰馬等作品。

## 五、裝飾

裝飾可以增加空間美感及具備吉祥、風雅之象徵，多採用自然界的動物、植物、歷史掌故與神話傳奇等，並要注意不觸犯禁忌。

裝飾文樣[5]主要包括動物文、植物文、自然文、幾何文、文

---

[4] 「燕尾」：正脊成曲線向上揚起而尾端分叉為兩支，垂脊則往上頂住正脊的「上馬路」之屋脊；「馬背」：垂脊與正脊銜接處成鼓狀凸起。

[5] 裝飾文樣類別可分成下列幾類：一、動物文：如四靈（龍、鳳、麒麟、龜）、四獸（獅、虎、象、豹）。二、植物文：如歲寒三友（松、竹、梅）、四君子（梅、蘭、竹、菊）、杏花、海棠、靈芝。三、自然文：如日月、山川、風雲、冰、水、岩石。四、幾何文：如直線、六角、八角、圓。五、文字文：如壽、喜、人、丁、亞、卍。六、人物：如八仙、門神、四大金剛。七、器物：如八寶（犀牛杯、蕉葉、元寶、書、畫、錢、靈芝、珠）。

字文、人物、器物，這些文樣有些本身即有涵義，有些則需透過組合始有完整涵義。其涵義透過諧音、移情、引申、神話、傳說、掌故達成，而表達方式透過寓意〔如八仙（祝壽）〕、顯喻〔如仙桃（長壽）〕、隱喻〔如羊（孝順）〕、比擬〔如芭蕉（爽朗）〕[6]。

　　裝飾中最常見的為「龍」，由龍衍生的動物有金吾、螭虎及鰲魚等。建築之龍文，包括「團龍」（圍成圓形）、「拐子龍」（簡化成折線）、「夔龍」（呈身體拱曲狀）、「行龍」（呈行走狀）、「坐龍」（正面朝前）、「走龍」（呈前進狀）等。

　　至於裝飾方法，包括雕刻類、組砌類、塑造類及鑲崁類。

## (一)木雕裝飾

　　在傳統建築中，木造屋架是支撐建築屋面重量的重要結構體。而配合大木構架之周邊構件，包括各式斗栱、束仔、束隨、員光、通隨、托木等，透過這些構件的雕刻、彩繪及榫卯結合起來。

　　臺灣的木雕工藝主要來自閩南，造型藝術上能樹立獨特風格，在柱子、梁枋、斗栱、門窗、格扇、神龕、門窗、匾聯上可見其裝飾特色[7]。

---

[6] 裝飾涵義常用方法：一、諧音：如蝴蝶（福）。二、移情：如牡丹（富貴）。三、引申：如石榴（多子）。四、神話：如龍、鳳。五、傳說：如伏羲。六、掌故：如三國演義。另裝飾傳達之常用方法：一、寓意：如八仙（祝壽）。二、顯喻：仙桃（長壽）。三、隱喻：如羊（孝順）。四、比擬：如芭蕉（爽朗）。

[7] 傳統匠師為表現其個人及地方風格，其技藝可從廟宇內之作法看出，且常有對場作法。傳統匠師分為大木匠師與一般匠師。大木匠師主要任務在設計及製作建築物梁柱結構體，而一般匠師分成雕花匠、家具匠以及門窗細節之工匠。臺灣廟宇大木作以源自泉州、漳州為多，次為潮州、嘉應州，另少數源自廣州或福州。各派大木作有差異，且細部不同，故可依大木作風格來判斷其派別。

　　木雕之雕刻有一些基本準則，包括直接承受載重的構件（如柱、梁、　等）以不雕鑿為原則，至多作裝飾線腳；間接承受載重之構件（如斗座、垂花等），以淺浮雕為主；輔助性或聯繫性構材（如枋、雀替等），則較不受限制。

◆吊筒（或稱垂花、花籃、吊籃、垂蓮柱）

　　吊筒為一種不落地之柱子，兼具構造與裝飾之雙重作用。該構件可將挑簷桁所承受之屋頂重量透過吊筒經由出榫，以槓桿平衡之原理，分擔力量後傳到柱子上。

　　吊筒多以垂吊之蓮花或白菜作為題材多置於步口廊之屋簷下，如壽梁下或挑簷桁下，有的以數個吊筒排成一線，有的中間兩個向內退縮，呈八字排列。該構件因位於挑簷桁下，且常出現在步口通梁之外端，故前方常有填補榫口之雕花豎材。此豎材（立柴、豎材）是作為收頭之用，為封閉吊筒外側之卯口，其題材多為龍頭、鳳、倒爬獅或人物花鳥等裝飾木塊，以單向直榫與吊筒接合。

◆瓜筒

　　瓜筒原為立於通梁上之短柱，上承楹梁，下方雕成瓜狀，為加強穩定之構件，主要功能為傳遞由屋桁或通梁轉來之屋頂重量。該構件上方常有多層疊斗垂直而上，以抬高屋架，另有橫向輔助構件，如束仔、束尾、看隨、通隨、員光。

　　瓜筒常雕成螭虎或老鼠咬瓜，形式有金瓜筒、木瓜筒、尖峰筒等。

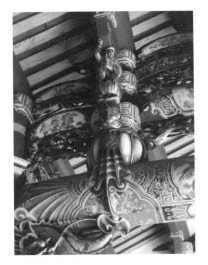

瓜筒（艋舺清水巖）

### ◆束尾（或稱束仔尾、水尾、雲頭、爵頭）

束尾為束之較低細之一端，位在瓜柱上之卯口，並作凹槽，以承受圓桁木，通常雕以蝦尾、螭頭或卷草等紋樣。

### ◆頭巾（或稱脊束、梁帽頭）

頭巾為傳統建築中脊梁下架在瓜柱上方之小橫木，左右出束尾，作用為承托中桁，除傳遞屋架重量外，尚有穩定之功能。

頭巾斷面為扁平狀，在製作時施以淺雕或彩繪。但頭巾的作法為裝飾效果，無實際之功能。

### ◆員光（或稱通隨、圓光、圓光枋、通巾、木載垂隨梁枋）

員光是在短梁下的長形木構件，是次要水平構材及雕花板，主要功能是作為柱與柱之間的連接材，以穩住梁柱，保持梁柱交角不變形。

### ◆托木（或稱插角、綽幕、托目、雀替）

托木是安置於梁、枋、桁等水平構材與柱、吊筒等垂直構材相接處的補強構材，多位於正殿或前殿內四點金柱與大通之交角處。

托木演變成龍的裝飾（三峽長福巖清水祖師廟正殿）

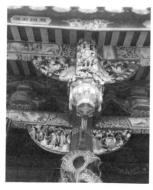

吊筒及托木（淡水清水巖三川殿）

　　托木是防止載重對於梁枋之榫接造成破壞及位移，功用有縮短梁淨跨之長度、減少梁與柱相接處之剪力及防阻橫豎構材間角度之傾斜。

　　托木後來逐漸發展成龍、鳳、鰲魚、仙鶴、花鳥、花籃、金蟾等各種形式的裝飾構件。

### ◆斗栱

　　斗栱是由斗形之方塊以及拱形之橫木組合而成。斗栱利用相互交疊及榫頭搭接，像積木一樣向外延伸，變化多端[8]。斗栱之類型分為三種：第一種為計心造斗栱，第二種為偷心造斗栱，第三種為插栱。依位置可區分為「柱頭科」、「平身科」及「角科」。

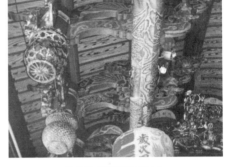

蜻虎栱（三重先嗇宮）

　　斗是位於梁、枋或柱頭與栱之間，或兩栱之間之傳遞構材，用以承栱、束或隨等構材。數個斗疊在一起，可代替立筒之功能。斗通常伴隨栱而生，將上層力量，藉由斗傳遞至梁枋之上，再依次分遞至兩邊之柱，傳至地面。位於枋上之斗座，又稱「補間」，大多作為花草斗座，於其上多施予淺雕

---

[8] 斗栱主要有下列功用：一、支撐桁條：將屋頂之重量平均分散在柱上。二、挑出屋頂之屋檐：屋檐是屋頂邊緣翹起之部分，使屋頂線條變成曲線，一來減輕屋頂給人之沉重感，且能避免雨水弄濕屋身。三、支撐藻井：利用斗栱向中央聚合來支撐藻井。四、支撐天花：向兩側開展以支撐天花。五、裝飾：常於桁條下作為裝飾。有關斗栱之介紹書目繁多，想進一步深入瞭解可參考李乾朗所著《臺灣古建築圖解事典》詳細的介紹。

或彩繪。而斗之榫接，與其他構材相接合者，多為十字交叉榫之凹槽。

　　栱是長形略帶彎曲之枋木，與斗相搭配。栱主要有葫蘆平栱、關刀栱、草仔栱、螭虎栱、龍頭栱及鳳頭栱等。

◆斗抱（或稱斗座、柁墩、駝峰、獅座、象座、斗座草、荷葉凳）

　　斗抱為梁枋上穩定斗之構件，因為「斗」與通梁、壽梁等接觸面小，橫向力不夠，故以斗抱來傳達上部之重量，多雕以花草紋、獅、象等。宋代《營造法式》一書稱此構件為「柁墩」或「駝峰」，中國的江南地區稱為「荷葉凳」。

　　臺灣的斗抱常作獅座，以圓雕來雕作，一般對稱分列於龍虎邊，造型多樣，並設計人物坐騎、小獅、繡球等形式。斗抱也有作虎座，具鎮宅、除煞、驅邪之象徵；斗抱也有作象座，象座常雕工

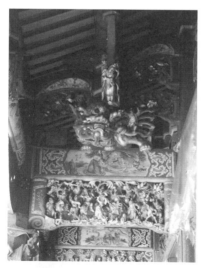

獅座（淡水清水巖三川殿）

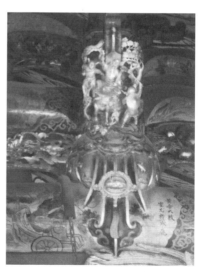

瓜筒細部（三重先嗇宮）

精細，手法細緻，負重架勢有力，象身層疊波浪紋突顯其立體感，象鼻盤成螺旋狀，並勾捲牡丹花，頸上繫玉磬，生動活潑。採象座是因「象」諧音「祥」，「牡丹」則象徵榮華富貴，故寓意「吉祥富貴」。

◆藻井

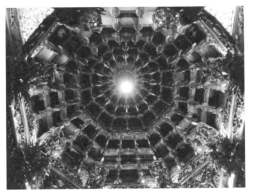

藻井（三峽長福巖清水祖師廟三川殿）

　　藻井為傘蓋形頂棚，可塑造莊嚴之空間氛圍及尊貴空間。藻井以不斷向中心懸挑內縮之斗栱，交織成網狀之傘蓋形頂棚，又稱「蜘蛛結網」[9]。臺灣之藻井以「鬪八」居多（八角形結網），另也有四方形結網和漩渦形結網。

　　藻井中心為八角形或者近乎圓形之「頂心明鏡」，因「頂心明鏡」常施以龍形彩繪，故藻井又稱為「龍井」。

◆神龕

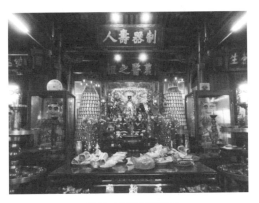

神龕（宜蘭五穀廟）

　　臺灣民間稱神龕為「神房」。神龕為供奉神明之地方，

---

[9] 「蜘蛛結網」作法是先將二十四支斗栱巧妙之堆疊四層，往上升之後，然後轉為十六支，層層向中心集中，形成藻井空間，最後網心再以蓮花收尾，同時在下層斗栱間安置精雕之垂花吊筒，以增加更多之變化。另也有在藻井底部各角交叉處安置獅座木雕，以支撐構架。

如同縮小之建築物，有屋頂、龍柱及格扇。

　　神龕通常以上等木材雕成，供奉主神像所用，並常以內枝外葉雕法將空間營造出高低層次及立體感，作工費力耗時。

　　傳統神龕裝修作法較為樸素，但在臺灣常見仿照廟宇支出檐結構形式來裝飾神龕，在神龕上方裝飾木雕垂花網目，兩側作透雕窗櫺和龍柱[10]。

## (二)彩繪裝飾

　　廟宇彩繪技巧可分成上下分段、左右分區、核心環套。彩繪[11]裝飾題材主要有下列幾類：

1. 比喻象徵：以動物、植物、器物、花紋圖案來表現。
2. 神仙故事：以中國傳統神仙傳說來表現。

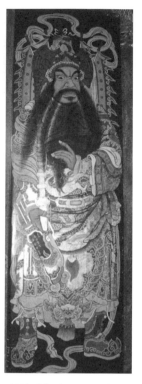

門神彩繪（三重先嗇宮）

[10] 為了把神龕與室內空間區隔，常會以花罩（或稱「龍籬」）作為隔斷之形式，保持空間之流暢，並利用通透之木雕圖案，在高度上和寬度上作出適當縮小空間之封閉。龍籬大小和形式根據空間之大小而定，花紋有藤莖、亂紋、雀梅、松鼠、核桃、整紋及喜桃藤等。廟宇神龕通常採用龍柱作為基本結構構件，主要是因為龍為神獸，居四靈之首，故採用龍柱來代表尊貴及神威。神龕結構若由四根柱子構成，傳統作法會將龍柱擺在外側，花鳥柱擺在內側。

[11] 臺灣重要彩繪匠師，例如郭新林（作品如鹿港龍山寺）、柯煥章（作品如鹿港天后宮、彰化節孝祠）、陳玉峰（作品如臺南大天后宮、澎湖天后宮、北港朝天宮、嘉義城隍廟）、潘麗水（作品如臺北保安宮）。

3.人物故事：以戲曲人物、民間傳說人物來表現。

4.山水繪畫：以繪畫風格來表現。

5.書法：以文字風格來表現。

　　彩繪之裝飾分成刷染、裝鑾及水墨畫或界畫。傳統建築彩繪主要於梁柱、壁堵或門。其中門神彩繪多樣，例如：神荼、鬱壘；韋馱、伽藍；秦叔寶、尉遲恭；哼哈二將；四大天王；文臣；太監、宮娥等。

## (三)剪黏裝飾

　　「剪黏」又稱「剪花」，製作方式為先以鐵絲紮骨架，次以灰泥塑雛形，最後將各種顏色之陶片黏在灰泥表面上。剪黏表面材料包括陶瓷片、碗片、玻璃片及塑膠片等四類。

　　臺灣剪黏技法包括半堆剪、不見灰。剪黏常見於屋頂脊飾剪黏，包括於正脊、脊堵內、牌頭、垂脊等部位。另於壁堵也常見剪黏。

山牆剪黏（三重先嗇宮）

水車堵剪黏（三重先嗇宮）

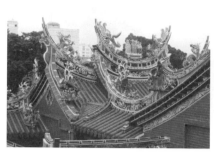

屋脊剪黏（三重先嗇宮）

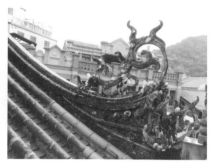

屋脊剪黏（三峽長福巖清水祖師廟）

## (四)石雕裝飾

　　臺灣之廟宇建築多以石雕圖像來裝飾，例如表現在石獅子、石鼓（抱鼓石）、龍柱、牆壁雕刻。

　　石雕有「剔地起突」、「減地平鈒」、「壓地隱起」、「透雕」及「圓雕」等技法。

1. 「剔地起突」技法常用於主要部位，例如麒麟堵、龍虎堵、御路石、身堵，雕刻較為細緻。
2. 「減地平鈒」技法常用於楣梁、裙板、滌環板或門枕石上，為次要之石材面。
3. 「壓地隱起」技法常用在非主要空間部位。
4. 「透雕」常用在身堵、螭虎窗或局部滌環板上，兼作通風功能。
5. 「圓雕」常用於龍柱、門枕石、石鼓、石獅等處，屬傳統建築的重要門面。

　　廟宇之石雕作品多集中在前殿及大殿，一般而言，有幾個原

石雕（剔地起突）（三重先嗇宮）

石雕（減地平鈒）（三重先嗇宮）

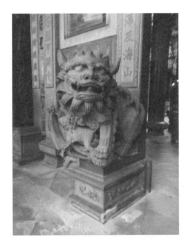

石獅（三峽長福巖清水祖師廟）

抱鼓石（臺南學甲慈濟宮）

櫃臺腳（苗栗文昌祠三川殿）

則：見得到之地方雕，見不到之地方未必雕；正面雕，背面未必雕；臺基下半部及內壁大多不雕；朝外之部分雕得多，越往內雕越少[12]。

### (五)磚雕裝飾

磚雕也稱為「磚刻」、「磚畫」或「畫象磚」，臺灣之磚雕作品主要分成「窯前雕」及「窯後雕」。「窯前雕」是土坯上刻花，再入窯燒製成磚；「窯後雕」是在磚之成品上，以細鑿子慢慢雕成。

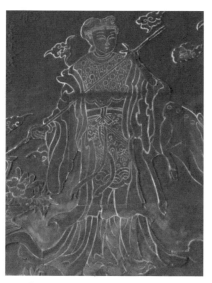

「麻姑獻壽」磚雕（艋舺清水巖）

---

[12] 廟宇石雕之文樣有一些成規。例如：牆基、柱基及臺基上半部與鋪面接觸者，雕成「櫃臺腳」之形式；第一進身堵多為「透雕」；廊牆內側，左雕龍，右雕虎；石造第一進大門兩側裙堵雕麒麟；門側雕門鼓、門枕石或石獅，簷廊前雕龍柱，柱下雕石磉。

## (六)交趾陶裝飾

　　「交趾陶」又稱「交趾燒」，常見於建築物之身堵、水車堵、墀頭上。技巧難度極高，作品常為浮雕、博古、靜物、人物或動物[13]。

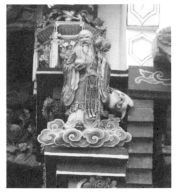

墀頭交趾陶（三重先嗇宮）　　　　交趾陶（臺南學甲慈濟宮三川殿）

## (七)匾聯

　　「匾聯」為「匾額」及「對聯」之合稱。匾額常設於門楣、壽梁及枋梁上，形式以橫長形及豎長形居多，字句有名稱、身分、職官、頌恩揚善、表明心性、祝賀等幾類。對聯常見於柱子、門框及板壁上。

匾額（三重先嗇宮）

----

[13] 臺灣傳統交趾陶匠師名傳於世，包括葉王、洪華等人。

## (八)書法

　　書法常見於柱梁、匾聯及板壁上，以在板壁為重點，可分成兩類：一類為重視書法藝術，但對文字內容不講究；一類為文意與書法並重。

文意與藝術並重的書法（臺南學甲慈濟宮）

草書書法（淡水清水巖三川殿）

# 參考文獻

李乾朗（2003）。《臺灣古建築圖解事典》。臺北市：遠流出版社。

周錦宏總編輯（2005）。張志源、錢天善撰寫。《苗栗木雕博物館典藏專輯研究圖錄——傳統建築與傢俱》。苗栗縣：苗栗木雕博物館。

林會承（1990）。《臺灣傳統建築手冊：形式與作法篇》。臺北市：藝術家出版社。

董芳苑（2013）。《臺灣宗教大觀》。臺北市：前衛出版社。

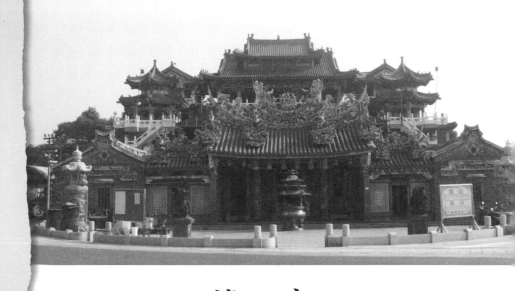

# 第二章
# 神農大帝：農民、糧商、醫師及中醫藥商之守護神

# 臺灣廟宇建築與裝飾

## 一、神祀事略

傳說盤古開天闢地之後，有天、地、人三皇，即燧人、伏羲、神農三皇。神農氏為農耕始祖，發明了農具，並教導農民耕種技術，使人民糧食充足。

神農大帝的傳說起源甚早，古籍記錄如下[1]：

1. 《詩經‧小雅》：「琴瑟擊鼓，以御田祖，以祈甘雨。」
2. 《毛傳》：「田祖先嗇也。謂始耕田者，即神農也。」文中「先嗇」之名取自古代天子祭天之「八蜡」禮之首。所謂「八蜡」者，指先嗇、司嗇、農、郵表畷、貓虎、坊、水庸、昆蟲等八種農業神。其中以「先嗇」為眾農業神之首，即指神農之神。
3. 《易經‧繫辭下傳》：「神農氏作斲木為耜，揉木為耒，耒耨之利，以教天下。」
4. 《漢書‧律曆志》：炎帝「教民耕農，故天下號為農氏。」
5. 《管子‧形勢》：「神農教耕生穀以致民利。」
6. 《淮南子》：「神農嘗百草之滋味水泉之甘苦，令民知所避就，當此之時一日而遇七十毒。」
7. 《搜神記》：「神農以赭鞭鞭百草，盡知其平毒寒之性。」
8. 《本草經》：「神農從太一嘗藥以救人命。」

炎帝與神農合稱始於戰國時代，在唐代司馬貞所補之《史記‧

---

[1] 相關古籍原始文獻資料可查閱「諸子百家中國哲學書電子化計劃資料庫」內容。

三皇本紀》有這麼一段話：「炎帝神農氏，姜姓，母曰女登，有媧氏之女，為少典妃。感神龍而生炎帝，人身牛首，長於姜水，因以為姓。火德王，故曰炎帝。以火名官。斲木為耜，揉木為耒，耒耨之用，以教萬民，故號神農氏。於是作蜡祭，以赭鞭鞭草木，始嘗百草，始有醫藥。又作五弦之瑟。教人日中為市，交易而退，各得其所，遂重八卦為六十四卦。」

　　神農大帝❷的造型大多頭角崢嶸、坦胸露臂、腰圍樹葉、赤手跣足、踞然而坐，手持稻穗或藥草，象徵上古時期必須與洪水猛獸爭鬥的原始裝扮，而稻穗、藥草則表示神農大帝教民耕種、遍嘗百草的意義。另神農大帝因嘗劇毒藥草而喪命，所以許多神像外貌為黑色。

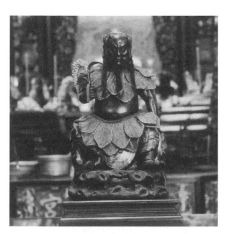

三重先嗇宮神農大帝

宜蘭五穀廟神農大帝

❷神農大帝，又稱為「炎帝」、「五穀先帝」、「開天炎帝」、「五谷先帝」、「五穀王」、「五谷大帝」、「開天炎帝」、「神農氏」、「先農」、「先帝爺」、「田祖」、「粟母王」、「二谷王粟王」、「藥王大帝」、「藥皇」、「藥王」及「藥仙」等。

## 二、祭祀方式

　　清代官方在臺灣官府縣廳設置先農壇，而民間也有建神農廟奉祀神農大帝。

　　農曆四月二十六日是神農大帝誕辰，臺灣各地奉祀神農大帝的廟宇都會舉行祭典。

　　祭祀神農大帝時，平時敬拜以鮮花、三杯茶或酒、素果為主。至神農大帝生辰祝壽，除平時敬拜的供品外，可再加上三牲、壽麵、壽桃、紅蛋。

# 第一節　三重先嗇宮

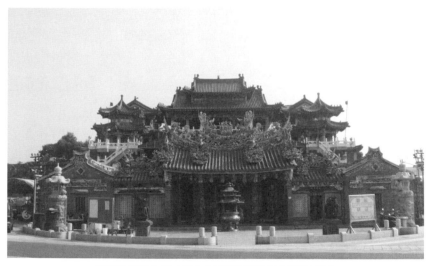

三重先嗇宮全貌（新北市三重區五谷王北街 77 號）

　　每當考試、當兵、工作，或祈求健康平安、家運安康，許多人都會前來三重先嗇宮拜拜。此廟宇是三重最有特色的廟宇，農曆四月二十六日是神農大帝誕辰，也是三重大拜拜的日子，非常的熱鬧。每到先嗇宮，就會想起神農大帝教民，嘗藥及救人性命的事蹟。雖然先嗇宮廟內建築為日治時期重建，但建築是採全面性對場，當時廟方聘請兩組著名的匠師來此分別建造，讓匠師在相互競爭下發揮巧思與技藝，在廟內可見到左右對場，包括大木作、鑿花、石作、彩繪、屋脊剪黏、泥塑等，裝飾精緻且富巧思。

## 一、建廟沿革

　　三重先嗇宮原名為「五穀先帝廟」，又名「五谷王廟」，日治時期更名為「先嗇宮」。

　　三重先嗇宮於清乾隆二十年（1755）建於新莊頭前庄，後遷至三崁店，初期為茅草屋頂的單座小廟，但因為當時地處大漢溪旁，屢遭水患，故遷建於二重埔五穀王村現址，為三重最古老之廟宇。

　　清道光三十年（1850）由當地鄉紳林茂盛倡議重建，始有該廟前後殿之規模。

　　今日所見的三重先嗇宮是日治時期大正十四年（1925）由林清敦邀集十四堡仕紳李種玉、李聲元、黃論語、蔡雍、鄭根木等再度集資重建之作。

　　當時三重先嗇宮總董事林清敦為蘆洲吟社社長，因此有很多的聯文是當時全臺一時之選的文人所撰書，如曹容，是該廟的一大特色。該宮的沿革誌為當時新莊文人杜清傑手書，字體堪稱一絕。

　　「先嗇宮重建碑記」碑文當時由貢生李種玉撰，杜清傑書，

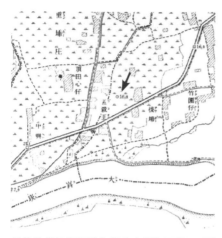

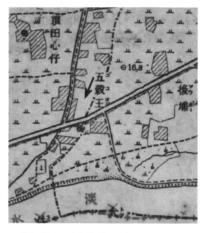

日治時代初期三重先嗇宮名稱為五穀王（地　　日治初期三重先嗇宮周邊村莊（地點在
點在箭頭處）　　　　　　　　　　　　　箭頭處）

資料來源：日治二萬分之一臺灣堡圖　　資料來源：日治二萬分之一臺灣
　　　　　（明治版）（1898年）　　　　　　　　堡圖（大正版）

　　　　　　　　　　　　　　　　　　　　　　（1921年）

三重先嗇宮空照圖（在箭頭處）

資料來源：臺北市舊航照影像（1974年）

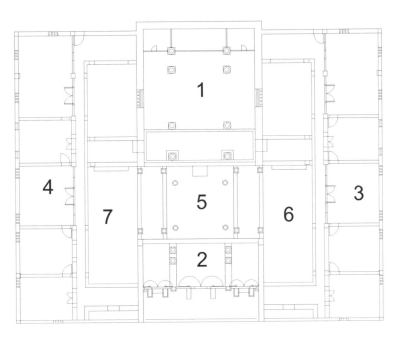

三重先嗇宮平面。1. 正殿。2. 三川殿。3. 左廂。4. 右廂。5. 天井。6. 龍井。7. 虎井
資料來源：廖心華小姐協助繪製

提到：「原其先，自乾隆二十年癸丑開始建廟於三崁店之陽，赫聲
濯靈、神功普照。奈地近川流，屢遭洪水，行將圮焉；乃急謀遷
於五穀王村，廟宇仍然樸素無甚壯觀，而香火較前更盛，洵勝事
也。」、「迨道光三十年庚戌，有林茂盛者出董其事，倡議重修，
眾心一致；乃擴充基礎，增廣規模，始有前、後殿之觀瞻。由茲
視昔，亦可謂彼善於此矣！孰意流傳至於今日，物移星換、風飄雨
拆，楹桷行將剝落、棟梁日見傾頹。以視他州他郡，古廟翻新，氣
象堂皇，不啻有天淵之別焉。爰是，林清敦邀集十四保之紳耆、保
正，謀恢復而光大之，思革故而鼎新之。分任募捐、鳩工庀材，經

始自丙寅春興工，迄丁卯夏完竣，歷一年餘而奏功。以是云苟完苟美，洵有可觀焉。而其中最出力者，林清敦，協同各保正設計籌備，輪流監督土、木兩匠爭麗鬥華，乃得如斯之盡善盡美，實出諸意想所弗及耳。」可從該碑記看到當時興建及修建歷程，以及地方人士為此廟投入之心力。

三重先嗇宮重建碑記

## 二、主祀與配祀

三重先嗇宮是三重地區信仰的所在。主祀五穀神農大帝，另配祀后土正神（社）、后稷正神（稷）、文昌帝君、延平郡王、保生大帝、伏羲聖帝、九天玄女、太上道祖、盤古大帝、註生娘娘、境主公、三官大帝、觀音佛祖、軒轅黃帝、天上聖母及月下老人等。

## 三、三重埔大拜拜

農曆四月二十五日及二十六日三重先嗇宮的神農大帝萬壽聖辰祭典，稱為「三重埔大拜拜」❸，與臺北大稻埕霞海城隍祭、艋舺青山王祭典及新莊地藏庵祭典，號稱為臺北四大祭典。

## 四、建築特寫

三重先嗇宮由三川殿、正殿、後殿、兩側護室組成，為典型的二殿二廊二護室。除後殿為民國七十一年（1982）增建外，廟內建築主要為日治時期大正十四年（1925）重建時之規模。

從構造分析三重先嗇宮特色如下：

1. 承重牆與抬梁式的木構造混合。外牆先以卵石打底作基礎，檻牆砌石後再接上磚牆，磚牆以斗子砌砌作，正身外牆以小

---

❸ 三重先嗇宮的神農大帝萬壽聖辰祭典主要分成三個部分：首先是農曆四月二十五日神農聖駕在三重遶境，分成東、西、南、北、中五角頭聚落輪值爐主，陣容龐大。其次為農曆四月二十六日上午進行的三獻大祀儀式，分為初獻、亞獻、終獻，祭儀循古禮進行。最後為同日下午，依慣例恭請神農大帝行過火儀式，洗淨聖駕一身凡塵。可參考楊蓮福〈遠近馳名的三重埔大拜拜──先嗇宮神農大帝誕辰慶典〉一文詳細的介紹。

口磁磚貼面施作。

2.護龍為清水磚砌成之外牆，簷口柱也以磚砌為主，柱頭由上往內漸收為墀頭，正面皆以彩繪或剪黏泥塑作為收頭。

3.石材使用當地附近觀音石，地坪與檻牆由素平石條鋪砌而成，地坪在臺階改鋪混凝土或磨石子、小口磚。

4.龍虎側過水的正面檻牆及護龍側立面檻牆以砂岩砌作。

三重先嗇宮的建築特色是採全面性對場，左右對場包括大木作、鑿花、石作、彩繪、屋脊剪黏、泥塑等。

當時廟方聘請兩組匠師來此分別建造，讓匠師在相互競爭下發揮巧思與技藝，廟宇建築裝飾因此極富特色❹。分別進行分析：

## (一)三川殿

### ◆前廊

前廊為三開間面寬，排樓面為齊平的一字形，明間入口兩側以石獅捍衛。

龍側及虎側前步通上置獅座，通下置員光。龍側獅座為杏眼、昂首、側腿、左掛彩球、尾部有少獅及人物，上斗座草尾以人物替代之。虎側獅座姿態雷同，右掛彩球露出尾端獅毛並置人物，上斗座草尾亦雕人物，造型各具特色。

簷口出挑並以吊筒作收。虎側簷口吊筒為蓮花瓣，龍側為花籃。連接吊筒之花材，虎側以淺雕飾之，龍側以花鳥透雕表現。

前簷步口均作溜金斗栱，龍側及虎側出挑斗栱分別為三組與二組。

---

❹ 詳細的討論可參考梁明昌〈三重先嗇宮的建築〉一文。

　　五架梁之看架斗栱從分金線上明顯區分，龍側為計心造斗栱，虎側為偷心造斗栱。七架梁下龍側明間前後施以如意斗栱，虎側則以簡單斗栱補間呈現。

　　牌樓架在龍側與虎側小港間也有不同對場方式。龍側置雙座補間，桁與石門楣間分別置桁引、一斗三升、彎枋、斗座補間、楣引。虎側為單座補間形式，桁與石門楣間同樣有上述構件。在視覺上龍側顯得華麗繁瑣，裝飾手法較多，虎側顯得簡潔有力。

　　龍虎堵牆面全部以觀音山石砌成，各構材施以各式雕刻。所用柱子全為砂岩材質石柱，前簷柱以蟠龍盤繞八角柱，柱頭作為西式卷草狀。

　　步口壽梁上出栱之螭虎造型，龍側頭嘴收較深，角多作覆捲身，身體多平順。虎側則角有仰角、貼首者，身體喜作轉折。

◆內部

　　大木棟架共用七架四柱，步口通上置瓜筒或獅座。

　　前點金柱間有三步架間距，內置二通三瓜。後點金柱與後簷柱間有一步架間距，內施出挑步通承接簷口吊筒。

◆屋頂

　　屋頂正面為垂脊式，端部以排頭作收，排頭剪黏泥塑武場、人物配以山勢及樹木。

　　正脊以雙鳳拱照三星（福、祿、壽）為題。大脊為「八仙坐騎」，脊堵內飾為五獸（虎、豹、麒麟、象、獅），下馬路作蟹、魚、蝦等海族類作裝飾。

　　燕尾堵仁以武將人物作收。兩側脊上為回首對看龍。

## (二)正殿

### ◆內部

明間內神龕內為神農大帝,次間配置配祀神位。由迴廊到正殿之地坪有高差,突顯空間不同。

步口作捲棚式拜亭,步口通穿過龍柱上方木柱承挑簷桁及吊筒,通下置員光,通上置獅座及象座。

主棟架上為三通五瓜,瓜筒皆作成趖瓜筒,在二通及三通下置通隨,大通下為鰲魚托木。趖瓜筒端為鴨蹼狀,龍側爪較短,外側腳趾略張開;虎側爪長於龍側,兩側爪亦呈外張。

龍側二通及三通之通隨皆為唐草狀透雕;虎側二通之通隨為淺雕花材,三通之通隨為花草透雕狀。

簷口為龍柱,屬上升蟠龍,盤著圓柱,細部所附海生動物與三川殿龍柱略有不同。兩側圓光門上的水車堵有精緻的交趾陶。

### ◆屋頂

正殿為硬山式翹脊屋頂。脊飾為雙龍朝寶塔。堵仁剪黏泥塑及排頭的裝飾較為簡單樸素。

## (三)護龍

護龍為辦公及宮內相關配祀神明空間。在兩側護龍水車堵上的交趾陶燒製水準很高。另奉祀文昌帝君之護龍清代舉人陳維英之對聯。

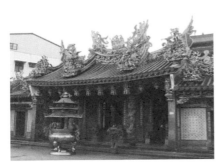

三川殿

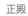

正殿

過水廊

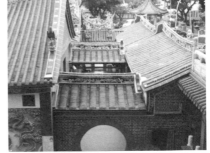

虎側過水廊

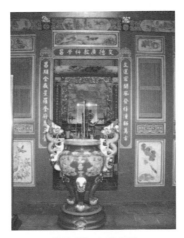

護龍奉祀文昌帝君

## 五、廟宇座向風水

　　三重先嗇宮以案山、朝山、半月池、假山、來水、去水將風水架構起來，以鳳髻山（新莊區的丹鳳山）為朝山，以林口、泰山臺地為案山。山門附壁柱對聯有書：「二水平分。映射鷺洲月。」、「重埔入望。遠羅鳳髻山。」即描述了當時的地理特色。另半月池比路面低，因水有聚納水氣及財氣之功用。

　　三重先嗇宮於修建時，座向更改過二次，廟內石碑記載，嘉慶十一年（1806）丙寅年座向為坐乙兼辰，道光三十年（1850）庚戌年座向改為坐艮兼寅，至大正十五年（1926）座向改為坐甲兼寅。地理師朱長曉解釋：「道光三十年庚戌年若坐乙兼辰，會兼山犯歲破，怕年欠通利，所以改坐艮兼寅二分。」又「大正十五年丙寅年因腹地不足，改坐度為甲山兼寅二分（此為現今坐山）。」❺

　　另在大正十四年（1925）由總董事林清敦倡議，邀集地方十四保正紳耆分任募捐進行重建工作，由艋舺堪輿師陳子敬掌羅盤定方位，並由泉州洪潮和繼成堂堂主洪鑾聲推擇「丙寅重建日課」，二月初六起基定磉，十月十八日陞座安位，翌年夏完竣，故可見傳統建築之蓋廟相當重視風水，堪輿師扮演重要的角色。

---

❺ 經地理師朱長曉先生的羅盤分析，發現前殿左門開於「坤位」，右門開於「乾位」。雖左門方位犯了「八路四路黃泉煞」、「沖破向上臨官」，是不宜開門的。但他認為因右門為「乾納甲歸元」，而乾坤又為「天地定位」，不能以煞論，即使犯煞也能「化煞為權」。可參考符宏仁建築師事務所《臺北縣縣定古蹟三重先嗇宮調查研究及修復計畫》內文詳細的分析。

## 六、重要匠師

　　三重先嗇宮在建築史之特殊性是該廟對場作修建聘請了著名的大木匠師。

　　當時由陳應彬（中和積穗）率領黃龜理（板橋圓山）設計廟宇的虎側，曾文珍（新莊）率領吳海桐（新莊）設計廟宇的龍側，由兩派工匠共同鳩工，由於匠師的流派不同，故呈現出特殊的建築風格。重要匠師之經歷如下：

### (一)陳應彬

　　臺北中和積穗人，承繼漳派的大木作技術，祖籍為福建漳州南靖，參與過北港朝天宮的改建，於北港朝天宮竣工後聲名大噪，全臺各地廟宇紛紛邀請他主持廟宇的修築。他修築的廟宇以媽祖廟為多，包括：北港朝天宮、澳底仁和宮、桃園壽山巖、朴子配天宮、豐原慈濟宮、臺北大龍峒保安宮、關仔嶺大仙寺、木柵指南宮、臺中林氏宗祠、臺中旱溪樂成宮、三重先嗇宮、泰山頂泰山巖、新莊地藏庵。

### (二)黃龜理

　　臺北海山員山人，生於樹林沙崙。十五歲時拜陳應彬為師，曾參與北投關渡宮、萬丹萬惠宮、三重先嗇宮、艋舺龍山寺、三峽祖師廟、淡水祖師廟等木雕施作。民國七十四年（1985）獲選為國家重要民族藝師，也獲得「民族藝術薪傳獎」。三重先嗇宮神龕花罩、三川殿虎鞭前步口員光「關雲長義釋黃忠」及拜亭虎側員光封神演義第六十二回「張山李錦伐西岐」皆是其作品。

## (三)曾文珍

原籍廣東潮州,約清同治初年來到臺灣,住在臺北新莊街,為潮州派的大木匠師,人稱「文珍師」。同治十三年(1874)新莊慈祐宮大修時,由曾文珍負責大木作。

## (四)吳海桐

臺北新莊人,生於同治年間,他的技法精湛,人尊為「海桐師」。曾參與頂泰山巖、新港奉天宮、彰化南瑤宮、三重先嗇宮、桃園景福宮、鹿港天后宮、新莊地藏庵等廟宇修建。

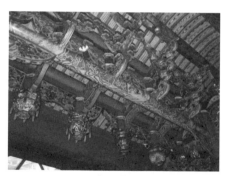

對場作

石窗

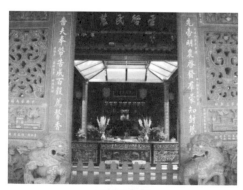

三川殿對聯

三川殿牌樓面

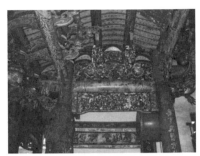
正殿步口棟架

# 第二節　宜蘭五穀廟

　　宜蘭五穀廟奉祀神農大帝，曾是清代官方春秋二祭的祭壇。該廟位在清代宜蘭城的南門附近，離宜蘭火車站有一段步行的距離。此廟宇雖未列為古蹟，但在宜蘭的地方發展史有特殊的意義，廟旁有神農大帝黑令旗。在五穀廟細讀重建「先農壇碑記」，可感受先

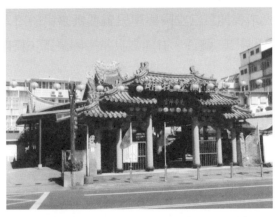
宜蘭五穀廟（宜蘭縣宜蘭市神農路二段 162 號）

民華路藍縷拓墾的艱辛。

## 一、歷史沿革

宜蘭五穀廟原名「先農社稷壇」，是清代官方春秋二祭的祭壇。廟內供奉神農大帝，也供奉許多噶瑪蘭廳通判的長生祿位。

該廟創設追溯至清嘉慶七年（1802）漳、泉、粵三籍移民進入五圍（今宜蘭市）開墾後，因農作欠收，民生困苦，所以農民簡東來等六人於嘉慶九年（1804）聚於現在的廟址會商，決議於該地敕置「神農大帝黑令旗」一支，供各地農民祭拜。

嘉慶十四年（1809）獲淡水廳准予興建五穀廟，嘉慶十七年（1812）完工，成為宜蘭城南門外廣闊農田中之地方官廟，每年春秋二季由地方官率領祭祀。

日人進入宜蘭後，曾強佔廟地為憲兵隊營區，直至大正二年（1913）憲兵隊撤出。之後，由於日本政府禁止廟內慶典活動，所以該廟行「廟外爐主承接制」，今日於廟內可見當時為便於廟外承接爐火而設，以長條形肖楠木製成，上刻「神農大帝」之「香籤（神位）」。日治時期此廟曾由日本麻茲和尚接管，成為安奉石觀音之日式佛堂。

今日廟貌僅存兩側護龍、門屋及圍牆為清代所見，其餘均改

日治時期宜蘭五穀廟位置（地點在箭頭處）

資料來源：日治二萬五千分之一地形圖（1921年）

建或增築。另宜蘭五穀廟內有供奉「神農大帝黑令旗」，為該廟之特色。

　　宜蘭五穀廟有咸豐八年（1858）通判白富謙鐫刻的「重建先農壇碑記」石碑，首述緣起，次明遷建情形，末記參與有功人事[6]。由碑文內容「嘉慶十五年始隸版圖，所有應設廟宇，疊經砌造，迨十七年間翟前任奉建先農壇，在於南關外，坐北朝南崇祀，聖像凡遇迎春勸農，春秋長雨，守土官長循例舉行四方，於是乎觀禮焉！不意於道光二十八、九等年，連遭風雨。捐泊咸豐二年全行倒塌，片瓦無遺，權將聖像移供武廟內，如是者有年，前幾任官欲修不果，余茌篆後察悉，十年來雨暘不若，屢捐田禾者，職是之故為蘭計，肅然思所以重建之。」、「伏維神農大帝肇興稼穡，澤遍生民，使天下萬世永賴來耤之利我。國家春祈、秋報，鉅典煌煌，合亟設立神壇，以昭誠敬。余嘗覽舊時遺址，謂其砂水坐向不相朝顧，甚非神所憑依處也。特於南觀外親擇地基，視定方向，東而面西，格合坐卯向酉兼乙辛、辛酉、辛卯分金。前有泮水與芳塍環抱，上有玉山與叭哩相當如咏，一水護田綠繞，兩山排闥送青來詩句，余履堪之下取其格局完美。氣象堂皇，不但大有可占，且異文風丕振，維時識堪輿，且在僉以余言為然，計既決矣。」、「所可喜者蘭營都閫府黃公遇春，敬神愛民，與余同志，首先捐俸，以為之倡，即諭餉職監林國翰、舉人黃纘緒、職員林啟勳、職監黃玉瑤等，齊集公所會議，章程明閣，屬官番隘界，上中下則各款田園，每甲勸捐番銀四角餘，各量力伙助，以資土木之需，竊幸都人士，感發興和躍樂輸，眾志成城。俾夕廢得舉，洵為開蘭以來所未有之

[6]「重建先農壇碑記」文字詳見臺灣碑碣拓片網站。

盛事也。」可見當時對廟宇風水考量及地方人士捐輸建廟之盛舉。

## 二、慶典活動

　　除固定祭祀活動外，最特殊者為每年正月初一至十五之迎春牛、鞭春牛及燒春牛活動。其中燒春牛灰屑由信徒取回，撒於田園或置於店舖，據說可保五穀豐收、市井滿銀。但目前該活動已停辦，因此廟方重塑一個由通判富謙鞭打春牛之塑像於廣場以寓其意。

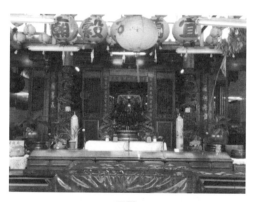

正殿

正殿棟架

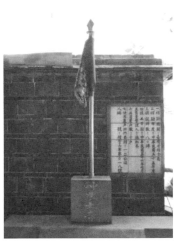

神農大帝黑令旗

「重建先農壇碑記」石碑

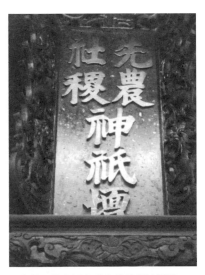

宜蘭五穀廟原名「先農社稷神祇壇」

# 參考文獻

重建先農壇碑記，出自臺灣碑碣拓片網站：http://memory.ncl.edu.tw/tm_cgi/
　　hypage.cgi?HYPAGE=document_ink_detail.hpg&subject_name=%E8%8
　　7%BA%E7%81%A3%E7%A2%91%E7%A2%A3%E6%8B%93%E7%8
　　9%87&subject_url=document_ink_category.hpg&project_id=twrb&dtd_
　　id=12&xml_id=0000000035（2015年8月15日查詢）

神農大帝在歷代典籍引用，詳「諸子百家中國哲學書電子化計劃資料
　　庫」：http://ctext.org/book-of-poetry/minor-odes-of-the-kingdom/zhs
　　（2016年6月11日查詢）

梁明昌（2003）。〈三重先嗇宮的建築〉。《北縣文化》，79期，頁13-
　　28。

符宏仁建築師事務所（2003）。《臺北縣縣定古蹟三重先嗇宮調查研究及
　　修復計畫》。新北市：臺北縣文化局。

楊蓮福（2002）。〈遠近馳名的三重埔大拜拜──先嗇宮神農大帝誕辰慶
　　典〉。《傳統藝術》，19期，頁34-35。

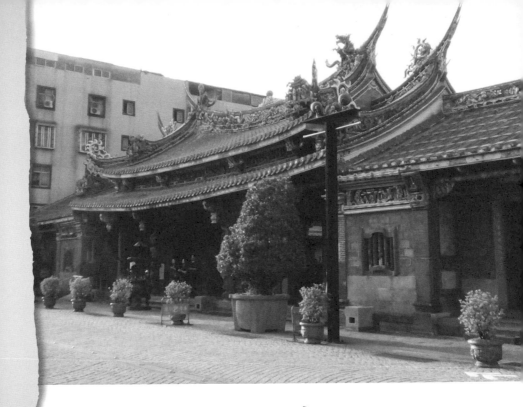

# 第三章
# 保生大帝：醫藥界之守護神

## 一、神祀事略

　　保生大帝姓吳名本，字華基，別號雲沖，俗稱「大道公」、「吳真人」、「花橋公」，為閩南地區重要民間信仰。另保生大帝隨著大陸同安移民遷徙，而成為臺灣、東南亞地區同安籍人士信奉之鄉土保護神。

　　據傳吳本生於福建省泉州府同安縣白礁鄉，宋太平興國四年（979）農曆三月十五日。幼聰穎，具道性，資稟不凡，稍長，延師授業，博稽群籍，過目成誦，尤其精於醫道，不獨能窺其精微之所在，而且砭訛闢謬，找出以往的缺失，務以對症下藥，救人濟世為心。醫術名傳播民間，後因登山採藥時，失足墜崖而羽化。

　　保生大帝歷代受到朝廷褒封，包括：敕封「忠顯侯」、「英惠侯」、「康祐侯」、「靈護侯」、「正祐公」、「沖應真人」、「孚惠妙道普祐真君」、「昊天御史醫靈真君」、「恩主昊天金闕御史慈濟醫靈妙道真君萬壽無極保生大帝」[1]。

## 二、民間傳說

### (一)醫虎喉

　　據傳吳本於山中採藥時，遇到白額金睛老虎，因食人而骨哽咽喉，痛苦難當，乃垂首趨附，求吳本救治，吳本心有不忍，乃斥

---

[1] 在臺灣及中國福建沿海地區，除崇奉吳本為保生大帝外，亦有「三真人」（或稱「保生三真人」）之說法，即再加入晉代道士許遜（又稱「感天大帝」、「閭山許真君」）及唐代藥王孫思邈（又稱「天醫孫真人」）二人所合稱。有關保生大帝之詳細介紹，可參閱范正義《保生大帝：吳真人信仰的由來與分靈》一書。

責其惡，見其知悔，以符水施灌，化骨入喉，此虎感恩遂化為其座騎。故在保生大帝廟龕之下，多有祀奉老虎神像，稱為「虎爺」、「黑虎大將」。

### (二)點龍眼

有蟠龍患眼疾，化為老者，請求吳真人醫治，吳真人以符水醫治。

### (三)泥馬渡康王

據傳宋高宗為康王時，入金國為人質，趁隙脫逃，逃至吳真人廟內。因心中苦於金兵追趕，無力擺脫，忽聞馬鳴，廟前竟有良駒停駐，遂乘馬疾奔南方，金兵隨後亦策馬追趕，逃至江岸時，康王胯下的座騎竟然飛馳過江，擺脫追兵後，座騎化為泥馬，之後高宗派人四下探訪，方知是保生大帝施力救助（另一說非保生大帝，而是在崔府君廟，受到崔府君之保佑）。

### (四)絲線診脈醫國母

相傳明成祖年間，皇后患有乳疾，求訪天下名醫莫救，突有一位道士自稱住在白礁鄉，名吳本，能醫治皇后重病，並言能以絲線診脈。明成祖先以絲線繫於皇后玉鐲、貓身，但皆被吳真人識破，成祖驚異，乃命內侍繫絲線於皇后手腕，斷為乳疾，並隔屏指示施以針灸，乳疾頓消。明成祖欲賜予官爵財寶，皆辭不受，騎鶴而去。皇后感其恩德，乃立國母獅於福建白礁慈濟宮廟庭之內。

### (五)三十六官將

相傳北極玄天上帝欲收龜、蛇二精，力有未逮，就商借保生大

帝佩戴寶劍，並以隨從三十六官將為質（另一說非向保生大帝，而是向呂純陽祖師借）。

### (六)大道公風，媽祖婆雨

　　天上聖母媽祖與保生大帝大道公皆為北宋福建人，民間傳說遂附會二神相戀，後媽祖見母羊生產苦狀，悔而辭婚，保生大帝憤而與媽祖施法相鬥，於媽祖誕辰降雨洗其脂粉，媽祖亦不甘示弱，於大道公誕辰施法刮風，吹落道帽。故稱「大道公風，媽祖婆雨」。

# 第一節　臺北大龍峒保安宮

　　每次來到臺北大龍峒，就會進來保安宮。每次進入廟內，都能感受不同的空間氛圍。大龍峒保安宮坐北朝南，三殿間隔寬敞，

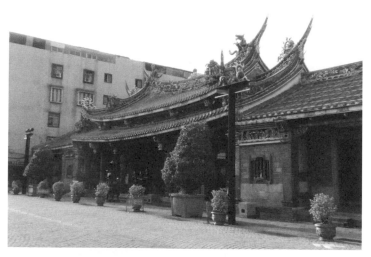

臺北大龍峒保安宮（臺北市大同區哈密街 61 號）

日治時期大修過，由臺灣北部兩派匠師對場興修，整體空間錯落有致。如果有機會，從傍晚至入夜待在保安宮，會發現廟內的照明，將保安宮各建築點綴得美輪美奐。保安宮祭典是臺北三大廟會之一，除了神明繞境外，依照神明所指示之起火龍方向及過火時間準備過火，是祭典之重頭戲，而這是當地居民參與集體動員的歷史記憶。保安宮曾獲得亞太文化資產保存獎，看著前殿、正殿、鐘鼓樓的剪黏裝飾、古樸壁畫與交趾陶，可看見當時修復的用心與細心。

## 一、建廟沿革

大龍峒保安宮有「保佑同安」之意，該廟和艋舺龍山寺、艋舺清水巖合稱為「臺北三大廟門」。

清乾隆二十年（1755）建廟，當時是很小的廟宇，但因乾隆三十七年（1742）生瘴癘，故先民由福建省泉州同安白礁鄉慈濟宮乞靈分火來臺灣，神祇為慈濟宮祭祀之保生大帝。

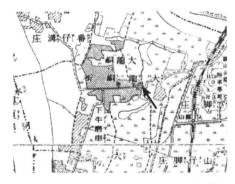

日治時期臺北大龍峒保安宮位置（地點在箭頭處）
資料來源：日治二萬分之一臺灣堡圖（明治版）（1898年）

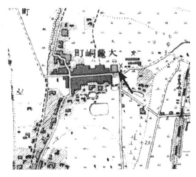

日治時期臺北大龍峒保安宮位置（地點在箭頭處）
資料來源：日治二萬五千分之一地形圖（1921年）

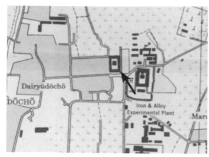

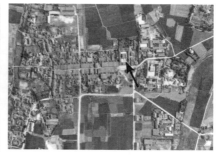

日治末期臺北大龍峒保安宮位置（地點在
箭頭處）
資料來源：美軍繪製臺灣城市地圖
　　　　　（1945年）

日治時期臺北大龍峒保安宮位置
資料來源：美軍航照影像（1945年）

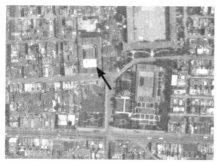

臺北大龍峒保安宮空照圖（地點在箭頭處）
資料來源：臺北市舊航照影像（1974年）

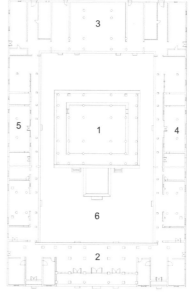

大龍峒保安宮平面。1.正殿。2.三川殿。
3.後殿。4.左廂。5.右廂。6.中庭
資料來源：廖心華小姐協助繪製

　　清嘉慶九年（1804）臺北四十四崁所在的商人集資擴建此廟，將小廟擴建成三殿三進，左右各五開間之大廟，經過多年施工後，於道光十年（1830）完工。完工後正式被命名為「保安宮」。後於咸豐五年（1855）及同治七年（1868）重修。

　　日治時期大正六年（1917）保安宮大修，由陳應彬（中和積穗）與郭塔（大稻埕）對場興修。

　　民國八十三年（1994）保安宮展開長達七年的廟宇整修過程，並在民國九十二年（2003）獲得亞太文化資產保存獎。

## 二、空間與配置

　　大龍峒保安宮坐北朝南，三殿間隔寬敞。茲就重要空間特色說明如下❷。

### (一)三川殿

　　共計五開間，加上左右各三開間之山門，牆面為石雕。另三川殿之龍柱其八角柱被龍身纏繞，四爪蟠龍揚首突胸，前足踏浪，後爪攀雲，氣勢非凡，龍身外側翻轉柱身一周，尾部呈「S」型正面扭轉，柱身背面以雲紋裝飾，柱礎與柱身配合為八角形。

　　步口廊兩側對看堵為大型石雕作品，落款為嘉慶十九年（1814），左堵雕雙龍，穿雲沖浪而起，兩龍一大一小，一上一下作搶珠狀，體態生動。右堵雕雙虎，呈一上一下、一大一小構圖，雌虎以猛虎下山之姿，圓睜著雙眼望著小虎，流露舐犢之情，兩側以松石配景，畫面溫馨嚴謹。中門一對石獅為嘉慶十四年（1809）

---

❷ 想了解大龍峒保安宮網站之建築與裝飾藝術細節，可參考李乾朗《大龍峒保安宮建築與裝飾藝術》。

作品，雌雄均為開口狀，神情威猛。

中門左右螭虎窗，各由四隻軟團螭虎盤繞而成，雕工精緻。

棟架為三個通梁與五個瓜筒。通梁用料碩大，非常飽滿。瓜筒上疊五斗，呈塔狀，上小下大。

屋架最主要的特色是前步口廊上方可看到下簷與上簷，後步口覆以捲棚，前部口將上簷露出，有增加室內光線與凸顯木雕細節之美的作用。而跨入門檻後，可見殿內空間高敞，壽梁上置五彎枋，上面出九支斗栱，以螭虎造型之栱層層上升，直達屋頂桁木。

木雕包括員光、雀替、吊筒等，主題有「趙雲救主」、「孔明智激周瑜」、「曹操宴長江賦詩」、「薛仁貴巧計攻摩天嶺」、「成湯聘伊尹」、「堯聘舜」、「吳滅楚」、「劉邦先入咸陽城」、「花木蘭代父從軍」、「煮酒論英雄」及「甘露寺」等。

屋頂為歇山重檐假四垂屋頂，上下層間有水車堵，可裝置交趾陶與泥塑。

## (二)正殿

殿身之內用十六柱，走馬廊用二十柱。四周環以方柱與八角柱相間之檐廊，正面安蟠龍柱兩對，祭祀保生大帝之神龕兩頭，分別掛陳維英所提楹聯一對，正殿外側背三面彩繪巨幅壁畫，是畫師潘麗水之畫作。另由於對場關係，網目斗栱左右各不相同。

屋頂為重檐歇山，曲線較前殿彎曲，屋簷翼角起翹也較高，使龐大的正殿顯得較為輕巧。

屋架上為三通五瓜，以渾厚雄健的瓜筒展現其木結構的力學美感。另大殿的出簷斗栱，上下簷皆在吊筒之外伸出龍頭。

木雕，除屋頂重簷斗栱外，有陳應彬與郭塔對場之作「八仙大

鬧東海」，在員光、雀替、吊筒木雕及殿內神龕花罩等，重要主題有「辭母從軍」、「空城計」、「寒江關」及「八仙」等。

走馬廊牆面四周上共有七幅彩繪壁畫，是國寶級大師潘麗水於民國六十二年（1973）所作的手繪真蹟，主要壁畫包括「韓信跨下受辱」、「朱仙鎮八槌大戰陸文龍」、「鍾馗迎妹回娘家」、「八仙大鬧東海」、「花木蘭代父從軍」、「虎牢關三戰呂布」、「賢哉徐母」等七幅[3]。

## (三)後殿

大木結構為三通五瓜，但作法平實嚴謹。

面寬十一開間，中奉神農大帝，左右兩側附祀至聖先師孔子與關聖帝君。

## (四)鐘鼓樓

鐘鼓樓為歇山重簷，架於左右護室之上，排柱法不同。

鐘樓由陳應彬所建，採用十六柱，各角有四柱，架內用捲棚，內旋大鐘一口。

鼓樓為郭塔所建，採用簡潔的八柱法，四角隅各用二柱，吊筒較多，採梁上架梁作法。

## 三、祭祀

保生大帝聖誕為農曆三月十五日，當天及前一天會舉行大型祭典，臺北保安宮祭典為臺北三大廟會之一，除了神明繞境，並於

---

[3] 大龍峒保安宮壁畫故事，可參考林淑卿〈說故事動人心──臺北市大龍峒保安宮壁畫故事之淵源概述〉一文。

十五日當天下午一時會舉行過火儀式，為祭典之重頭戲。

　　臺北保安宮有保生大帝祭，是地區居民參與集體動員的歷史記憶。在慶典籌劃過程中，保安宮扮演著重要核心角色。而策劃文化祭的各項展演活動，多數籌備經費也是保安宮本身信徒捐獻支應，保安宮自主舉辦地方文化祭，連結了傳統宗教藝文組織及其網絡、專業藝文展演團體、地方居民及義工組織及政府機構❹。

　　臺北保安宮的祭解儀式在臺北市相當聞名（在農曆新年也有補春運儀式），「祭解」又稱「解祭」，儀式包括「補運」與「祭外方」兩部分。「補運」是指在祭解壇內，以供品供奉保生大帝等神明，祈求其等替信徒解開厄運糾纏，「祭外方」是在祭解壇外廊，以祭品祭祀天狗、白虎、五鬼等惡煞，以改善信徒之厄運。整個「祭解」儀式需經過掛號、診斷、領取祭品與供品、蓋印、取平安符、行香、祭解等❺。

## 四、重要匠師

　　日治時期大正六年（1917）保安宮大修，由陳應彬（中和積穗）與郭塔（大稻埕）對場興修。陳應彬的螭虎栱造型柔軟，而郭塔的栱較渾圓，當時也有請新莊的吳海桐前來幫忙，另外保安宮也有洪坤福與陳豆生對場剪黏與交趾陶及潘麗水的彩繪壁畫。茲就重要匠師介紹如下：

---

❹ 臺北市保安宮文化慶典，可參考林政逸及辛晚教〈文化導向都市再生之策略模式：臺北市保安宮文化慶典與空間計畫的個案研究〉一文。

❺ 臺北市保安宮的祭解儀式分析，可參考張珣〈民間寺廟的醫療儀式與象徵資源──以臺北市保安宮為例〉一文。

**(一)陳應彬**

在大正六年（1917）重修臺北保安宮時，與郭塔對場。

**(二)郭塔**

為臺北大稻埕著名的大木匠師，師承泉州同安匠師，人尊稱為「塔司」，臺北大龍峒老師府及附近廟宇有很多他的作品。

**(三)洪坤福**

來自廈門，保安宮三川殿與大殿上檐的水車堵，尚保留他所作的交趾燒。

**(四)陳豆生**

人稱「豆生仔師」，在臺北保安宮三川殿及正殿重簷水車堵之剪黏及泥塑，尚保留許多他的作品。

**(五)潘麗水**

臺南人，生於大正元年（1912），卒於民國八十四年（1995），師承其父潘春源，為臺南著名畫師，擅長門神與大幅壁畫。不論線條或用色皆有獨到之處。臺北保安宮正殿走馬廊牆面四周上共有七幅彩繪壁畫是他手繪之真蹟。民國八十二年（1993）他榮頒教育部民俗藝師薪傳獎，是第一位以彩繪藝術獲得此殊榮的民俗藝師。

**(六)曾銀河**

是1910年代來臺灣的名匠，臺北保安宮斗拱木雕有其作品，艋舺龍山寺亦有他的傑作。

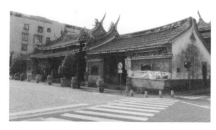

正面

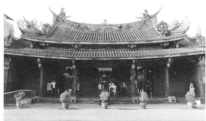

三川殿

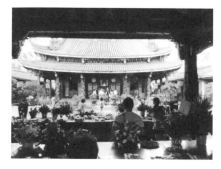

從三川殿看正殿

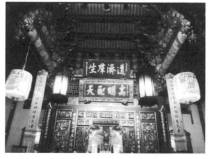

正殿內部

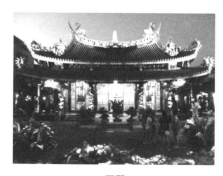

正殿

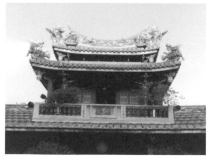

鐘樓

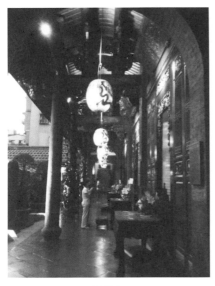

正殿前步口

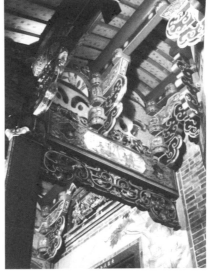

正殿迴廊棟架

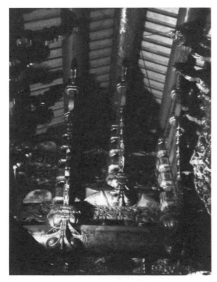

三川殿棟架

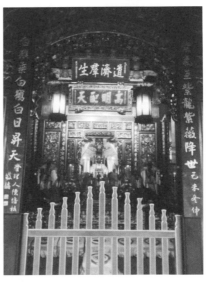

正殿神龕

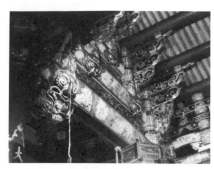

正殿棟架

正殿迴廊潘麗水壁畫（花木蘭代父從軍）

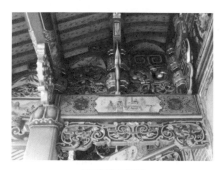

正殿迴廊棟架

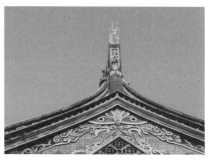

正殿屋脊

三川殿瓜筒與棟架

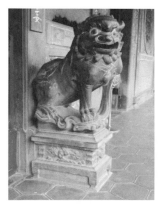

石獅

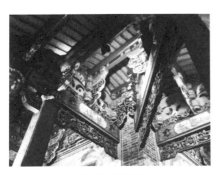
正殿迴廊交界棟架

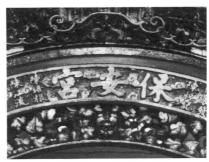
裝飾（陳悅記家族捐贈）

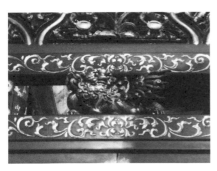
裝飾

交趾陶

# 第二節　臺南學甲慈濟宮

　　臺南學甲慈濟宮是「學甲十三庄」的人群廟，也是臺南市安南區「十六寮」保生大帝聯庄祭祀組織中多數廟宇之祖廟。「學甲上白礁暨刈香」是重要的文化資產。親見學甲慈濟宮時，發現主體建築保持嘉慶至咸豐年間面貌。可從慈濟宮旁的展示館看葉王作品展現出精湛的手藝。

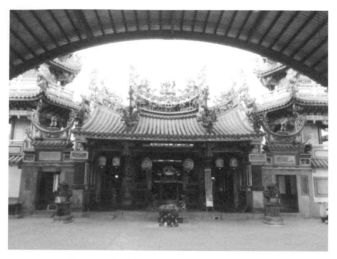

學甲慈濟宮（臺南市學甲區濟生路 170 號）

## 一、神祀事略

　　臺南學甲慈濟宮奉祀之開基主神稱「開基二大帝」，相傳保生大帝吳本於北宋仙逝後，鄉人於白礁立廟祭祀時，雕刻有「大大帝」、「二大帝」、「三大帝」三尊保生大帝神像，「大大帝」奉祀於龍海白礁慈濟宮。

　　明末清初福建省泉州府同安縣白礁鄉的部分忠貞軍民，隨鄭成功來臺，為求渡海平安，由李姓人家迎請家鄉慈濟宮神明保生二大帝、謝府元帥和中壇元帥等三座神尊同渡，庇護眾生。先民在將軍溪畔的「頭前寮」平安登陸，後散居在學甲、大灣、草坔、溪底寮、西埔內、山寮、倒風寮等地，胼手胝足墾土屯田，並共議在學甲李姓聚落的下社角，搭建草寮奉祀保生二大帝等三尊神像。後來，學甲慈濟宮逐漸成為學甲地區信仰核心。

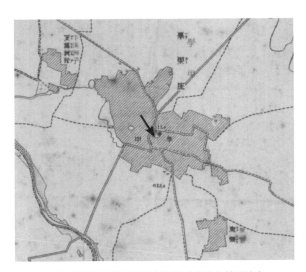

日治時期臺南學甲慈濟宮位置（地點在箭頭處）
資料來源：日治二萬分之一臺灣堡圖（大正版）（1921年）

## 二、上白礁謁祖祭典

　　臺南學甲慈濟宮為「學甲十三庄」區域之人群廟[6]，也是臺南市安南區「十六寮」保生大帝聯庄祭祀組織中多數廟宇之祖廟。

　　學甲十三庄之信徒會於學甲區頭前寮將軍溪畔，遙祭中國大陸福建省白礁慈濟祖宮。在謁祖祭典前，慈濟宮與境內十三庄廟宇、交陪廟之神轎、陣頭於臺南學甲市區及中洲地區舉行遶境廟會，每

---

[6] 臺南學甲慈濟宮供奉的神明如下：正殿供奉保生大帝為主神，陪祀有三官大帝、謝府元帥謝玄、中壇太子、虎爺。後殿為慈福寺，供奉觀音佛祖，陪祀韋馱尊者，左側為註生娘娘、花公、花婆，右側為福德正神，兩壁供有十八羅漢。左廟拜斗廳奉祀南斗星君、北斗星君、文昌星君，太歲廳奉祀值年太歲，右廟光明廳則供奉舊時之廟祝菜公。

四年擴大舉行刈香儀式，稱為「學甲香」[7]。

　　此一祭典最早可追溯至清代雍正、乾隆年間，到了道光年間已有基本之雛形。謁祖祭典原為鄉鎮區域內之廟會，於民國六十六年（1977）後逐步提升規模。

　　民國九十七年（2008）臺南縣政府公告「學甲上白礁暨刈香」為「臺南縣縣定文化資產」。指定理由為祭祖活動有其特殊性，深具時間深度與歷史性，與地方開發史有密切關係，並整合學甲十三庄，為臺灣刈香廟會指標性活動。上白礁祭典活動、請水火，具「飲水思源」、「香火薪傳」之民俗意義。另參與刈香之聚落組織固定，廟會中之蜈蚣閣具特色[8]。

## 三、保生大帝南巡

　　臺南市安南區原為臺江內海，經泥沙淤積逐漸形成陸地，拓墾先民多自曾文溪北岸遷徙移居，逐漸形成所謂「臺江十六寮」之區域。

　　當時許多拓墾者便來自學甲地區，並自慈濟宮分靈、分火前往奉祀，建立角頭廟宇，逐步擴張成為以保生大帝為祭祀主神之聯庄祭祀組織。

---

[7] 每年農曆三月十一日「上白礁謁祖遶境祭典」為學甲慈濟宮最重要之年度祭典，有長達三公里的祭典隊伍遊「蜈蚣陣」領頭，蜿蜒前進，民眾相信讓蜈蚣陣從頭上經過，可以消災避邪。整個活動表達先民對大陸福建白礁鄉渡海來臺，飲水思源及追懷家鄉的重大意義，因係隔海遙祭，故稱「上白礁」。

[8] 可參考文化部文化資產局學甲上白礁暨刈香指定為「民俗及有關文物」網頁。

　　由於當地百姓追懷原鄉祖廟，故每年保生大帝誕辰後，便迎請慈濟宮保生大帝神像前往當地繞境巡狩，後來因時代變遷，繞境習俗中斷多年，然而該地廟宇每年仍會迎請學甲慈濟宮保生大帝前往當地廟宇輪流駐蹕，接受百姓祭拜。民國九十九年（2010）在慈濟宮與安南區十六寮各廟宇之倡議下，循舊日之例，擴大舉辦為「安南巡禮」活動。

## 四、建築特寫

　　臺南學甲慈濟宮位於學甲市區中心，主體建築分為前殿、正殿、後殿，大體保持嘉慶至咸豐年間面貌。

　　臺南學甲慈濟宮原為簡單草寮，相傳清康熙四十年（1701）建廟，歷經乾隆九年（1744）、嘉慶十一年（1806）、咸豐十年（1860）、昭和四年（1929）、民國五十四年（1965）、民國六十六年（1977）及民國八十九年至九十二年（2000-2003）等七次重要整建。民國九十四年（2005）進行古蹟彩繪修復。

　　三川殿屋脊為三脊形式，屋頂為硬山式單簷造型，棟架採曲三柱式，架內結構為三通三抱斗之形式，殿前之石鼓與石枕為咸豐年間修建時所造。

　　正殿屋脊為一條龍並有燕尾，屋頂同為硬山單簷之形式。前步口為二通二獅座，棟架內為三通五瓜。後拜亭為四垂式屋頂。

　　後殿屋頂形式與正殿相同，棟架為三通五瓜。

　　左右兩邊有護龍，前部兩側於民國六十六年（1977）增建為鐘鼓樓。

　　咸豐十年（1860）改建時，由於丹青剝落，廟貌又呈老舊，遂

由諸紳鄉董倡首，竭力募捐，將慈濟宮作整體翻修，當時聘請葉王（葉麟趾）製作交趾陶，裝飾於壁堵、屋頂。因工程浩大，所以當時葉王在廟旁搭建小土窯，長期住下。葉王在慈濟宮創作數百件作品，堪稱鎮宮之寶❾。

　　昭和四年（1929）整修時，許多葉王作品風化腐朽，遂聘請汕頭剪黏名匠何金龍改以剪黏作品取代部分交趾陶作品。

　　正殿中有書法家楊草仙先生手書狂草「龍飛」、「鳳舞」四字，字長4尺。

　　廟中匾額甚多，有六方清代古匾，分別是咸豐十一年（1861）之「真人所居」、「濟世曰生」、同治三年（1864）之「帝德同天」，同治九年（1870）之「帝德協天」、光緒十年（1884）之「帝前無欺」、光緒十八年（1892）之「巍巍帝德」等。

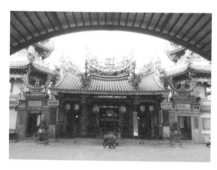

三川殿

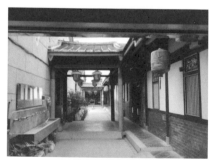

過水廊

---

❾ 葉王本名葉獅，字麟趾，清道光六年（1826）生於嘉義縣民雄鄉，他以精湛的製陶技藝而聞名，時人以「王師」尊稱之，故葉王為其美名。葉王交趾陶的題材類型，可區分為人物故事、動物、植物與器物四類。相關作品可參考學甲慈濟宮旁文物館之介紹。

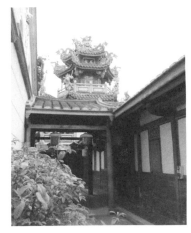

右廂房

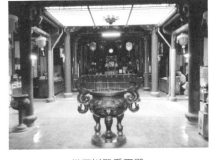

從三川殿看正殿

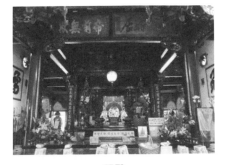

正殿

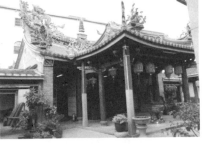

後殿

匾額

正殿左側牆面

# 第三節　嘉義仁武宮

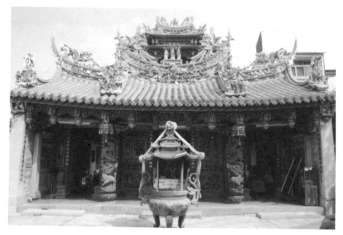

嘉義仁武宮（嘉義市東區北榮街 54 號）

　　嘉義仁武宮位在清代嘉義城牆附近，而廟內的保生大帝則是明鄭時期官兵自福建泉州迎來，故該廟有著特殊的歷史意義，今日仁武宮雖隱藏在巷子內，但廟內的彩繪、石雕、木雕、泥塑、剪黏極為精緻，原貌未失。前殿廟門的文武門神為潘麗水所繪，具有極高的藝術價值。當一個人在仁武宮內靜坐，會有一種脫離塵世的感覺。

## 一、建廟沿革

　　嘉義仁武宮之保生大帝是明鄭時期仁武鎮官兵自福建泉州迎來❿。

---

❿嘉義仁武宮除祭祀主神保生大帝外，還有從祀左右護法康元帥與趙元帥、三十六神將等，後又增祀中壇元帥、地藏王菩薩、觀世音菩薩、濟公活佛、關聖帝君、註生娘娘、三官大帝等神明。

　　清康熙四十年（1701）此地正式建廟，在諸羅縣志有記載：
「保生大帝廟，在縣治西門外，康熙四十年耆民募建，祀真君
也。」諸羅知縣毛鳳綸將廟宇命名為「仁武宮」。

　　該廟於雍正十二年（1734）略加整修。乾隆三十二年（1767）
由諸羅知縣張所受、縉紳翁雲寬等倡議重建。嘉慶十七年（1812）
擴建前殿。嘉慶二十三年（1818）太子太保閩浙水師提督王得祿贈
獻匾一面、神像一尊、怕印亭一座。道光十五年（1835）初次重
修，咸豐九年（1859）二次重修。光緒三十二年（1906）時，發生
嘉義地方大地震，廟壁崩潰，後遭市區改正，前殿拆除擴為道路，
後經士紳蔡耀庭發起募建，以原地略微退後連接基地，於大正九年
（1920）改建正殿，昭和二年（1927）再建前殿。

　　日治末期皇民化運動期間，嘉義市尹川添修平大舉廢除嘉義市
內廟宇，將主神神像全集中到嘉義城隍廟，仁武宮亦受影響，在昭和
十三年（1938）時將神像寄奉在城隍廟。之後仁武宮被日人伴八郎收
買，開設南和商行，期間造成仁武宮除神像及古香爐等物以外的文物
全部遺失。所幸安奉於城隍廟開基保生大帝等諸神像泰然無恙。

　　戰後嘉義仕紳集資購回廟產，於民國三十六年（1947）恭迎
聖駕歸廟安座供奉。民國五十年（1961）重修前殿，並新建正殿拜
殿，民國五十一年（1962）告竣[11]。

## 二、建築特色

　　嘉義仁武宮原為兩進兩廊式建築，後因增建而成為三進兩廊

[11]相關歷史介紹，可參考嘉義仁武宮管理委員會印行之〈嘉義仁武宮簡
介〉。

式，但今日大致上仍有當時廟宇原貌。彩繪、石雕、木雕、泥塑、剪黏精緻。雖然歷經多次修建，但廟體原貌未失。前殿廟門之文武門神為潘麗水所繪，具有極高的藝術價值。

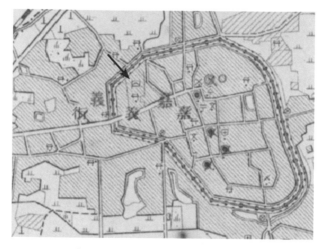

日治時期嘉義仁武宮位置（地點在箭頭處）
資料來源：日治二萬分之一臺灣堡圖（大正版）（1921年）

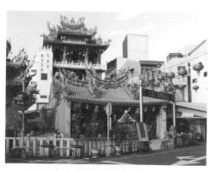

廟宇全貌

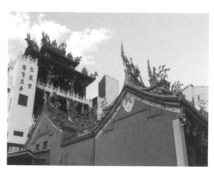

側面

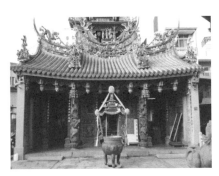

三川殿正面

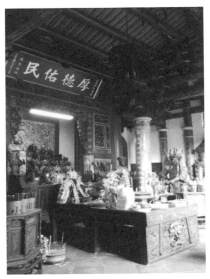

正殿

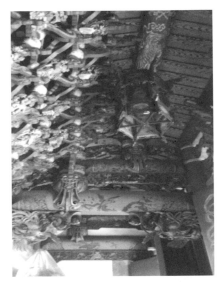

三川殿步口斗栱

正殿抽籤器物

# 參考文獻

文化部文化資產局學甲上白礁暨刈香指定為「民俗及有關文物」網頁：
　　http://www.boch.gov.tw/boch/frontsite/cultureassets/caseBasicInfoAction.do
　　?method=doViewCaseBasicInfo&caseId=RF09706000071&version=1&asse
　　tsClassifyId=5.1&menuId=310&iscancel=true

李乾朗（1997）。《大龍峒保安宮建築與裝飾藝術》。臺北：臺北保安
　　宮。

林政逸、辛晚教（2009）。〈文化導向都市再生之策略模式：臺北市保安
　　宮文化慶典與空間計畫的個案研究〉。《都市與計劃》，36卷3期，頁
　　231-254。

林淑卿（2008）。〈說故事動人心──臺北市大龍峒保安宮壁畫故事之淵
　　源概述。《臺灣學研究》，5期，頁74-96。

范正義（2008）。《保生大帝：吳真人信仰的由來與分靈》。北京市：宗
　　教文化出版社。

張珣（2007）。〈民間寺廟的醫療儀式與象徵資源──以臺北市保安宮為
　　例〉。《新世紀宗教研究》，6卷1期，頁1-27。

嘉義仁武宮管理委員會印行（1997）。〈嘉義仁武宮簡介〉。

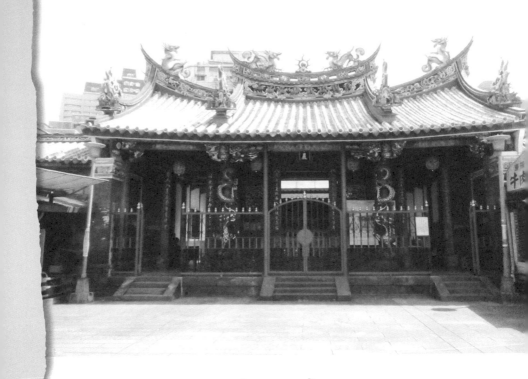

# 第四章
# 清水祖師：保護茶葉種植之守護神

## 一、神祀事略

　　「清水祖師」，俗名「陳昭應」（又名「陳榮祖」、「陳昭」或「陳應」），據傳生於宋仁宗景祐二十二年（1044）正月初六福建省永春縣小姑鄉。幼年出家於大雲院，法號普足，及長結庵於高太山，景仰大靜山明公禪師，往拜為師。後辭歸高太山，師授衣缽，戒之曰：「非值嚴重大事，毋著此衣」，並囑：「其後捨棄萬緣，一心利物濟人為志」。祖師遵而實踐廣行，嗣移高太山麻草庵。

　　清水祖師的主要功績一為熱心慈善事業，二為在世時祈雨獲應。

　　清水祖師精通醫術，屢募捐修造路橋，施醫藥符水以治人病，貢獻交通，遇旱疫為人祈禱，輒著奇效。

　　宋神宗元豐六年（1082），清溪大旱，鄉人公議，延祖師祈雨，立獲甘霖旱象消，廣濟群農，眾感祖師道行，敦留祖師駐錫。

　　經祖師願意，由眾集資，於張岩山之側，開闢草蓬，夠庵數架以居，因石泉清洌，爰改名為「清水巖」。後收楊道、周明為弟子，主持巖事，雲遊長汀、漳州、閩南七縣，歸後感梵宇狹隘，為之改建。宋建中、靖國九年（1109）五月十三日端然坐逝❶。

---

❶ 除清水祖師外，福建民間還有不少著名的古佛與祖師，多由歷史上的高僧或神僧演化而來，且多源於唐宋時代。這些神祇的共同點是生前頗有神奇事蹟，故擁有廣大的信眾，死後更著靈異，被信眾尊崇為神，並逐漸成為某一地區的民間信仰，滲透到民俗活動中。例如漳州的三坪祖師、閩北的扣冰祖師、閩西的定光古佛、閩東的慚愧祖師。清水祖師相關經歷與傳說可詳見林國平〈清水祖師信仰探索〉、婁子匡〈清水祖師的來龍去脈〉及孫英龍〈臺灣、東南亞清水祖師文化發祥地──安溪清水岩〉。

　　清水祖師因在清水巖修道，被尊稱為「清水祖師」，民間俗稱「祖師公」。原屬於佛教禪宗，後逐漸民間化、道教化，被大陸安溪人視為地方最重要之保護神祇。許多安溪人以種茶為業，加上清水祖師以求雨聞名，故被視為安溪鐵觀音之保護神。另安溪人信奉之神祇，如保儀尊王、保儀大夫、清水祖師、法主真君都被視為有保護茶葉種植之職能。

　　清水祖師圓寂後，被奉為神，朝廷屢屢賜封，封號如下：

1. 宋孝宗隆興二年（1164），敕封清水祖師為「昭應大師」。
2. 宋孝宗淳熙十一年（1184），加封為「昭應慈濟大師」。
3. 宋寧宗嘉泰元年（1201），加封為「昭應廣惠慈濟大師」。
4. 宋寧宗嘉定三年（1210），加封為「昭應廣惠慈濟善利大師」。

## 二、民間傳說

### (一)真真人

　　南宋時，泉州知府真德秀是程朱理學之名儒，以清廉自居，向來不喜勞民傷財。

　　泉州大旱時，在官民幕僚建議之下，方不得已率眾舉行祭典，向清水祖師求雨，並在清水祖師神像下方堆滿紙錢，意思暗示若求雨不成，即要燒毀神像。

　　當時祭祀完畢，立刻下起大雨，並飄落一片梧桐葉，寫著四句詩：「雨是江西雨，移來泉州府，老佛若無靈，渾身成火灰。」

　　泉州知府真德秀為感謝神威，遂在祖師廟「真人」匾額之上，添上一個「真」字，成為「真真人」。

### (二).烏面祖師

　　泉州安溪清水巖是塊福地，適合修道。清水祖師初居清水巖，遇到原占據此地之四個山鬼，張、黃、蘇、李（又有一說為趙、王、蘇、李）四大將來挑戰，要求祖師離開。

　　清水祖師於是與山鬼鬥法，四大將失敗逃離，但卻在半夜回到清水巖，把出口封死，縱火燒山，連燒了七天七夜。正當四大將歡欣鼓舞，以為清水祖師已死，要重新占領清水巖時，沒想到卻發現清水祖師無恙端坐，只是臉被燻黑了。從此四大將心悅誠服，成為清水祖師之護法神。而清水祖師之塑像，其面部也為黑色。

　　另有一說為清水祖師尚未出家前，因嫂嫂臨盆生產，無法炊事，故請清水祖師上山砍柴。但不久後，嫂嫂看見沒有柴薪，但火卻依舊燃燒，大吃一驚，方知清水祖師已將己身作為柴薪，清水祖師出灶後，安然無恙，但煙已燻黑清水祖師面孔。

### (三)落鼻祖師

　　艋舺清水巖內有一座清水祖師神像非常靈驗，只要有天災、人禍，神像的鼻子或下巴就會掉落，以向信徒示警，故被尊為「落鼻祖師」或「落鼻祖」。

　　十九世紀清法戰爭時，法軍進犯淡水，故淡水信眾將艋舺清水巖的落鼻祖師神像請去淡水，以助長神威，但淡水信眾事後卻不歸還，導致艋舺清水巖與淡水清水巖兩派信徒產生紛爭，最後是由該二座清水巖輪流奉祀。

## 三、祭祀

　　大陸安溪清水巖是臺灣和東南亞眾多清水祖師廟分靈去的祖

廟。

　　清水祖師信仰在臺灣蓬勃發展，艋舺清水巖、淡水清水巖及三峽長福巖祖師廟號稱為臺北三大祖師廟。大臺北地區也是清水祖師信仰最盛之地，此外如臺南四鯤鯓龍山寺、高雄市前金祖師廟亦以清水祖師為主神，松山慈祐宮則以清水祖師為配祀神。

　　舊曆正月初六為清水祖師生日、五月初六為清水祖師得道日，各地祖師廟常以神豬、三牲祭拜清水祖師，以示崇敬。

# 第一節　臺北艋舺清水巖

　　想到艋舺清水巖，就想到清代頂下郊拚的故事。艋舺清水巖為臺灣中型寺廟典型格局，現存形制規模雖不大，但各殿、廊、護室

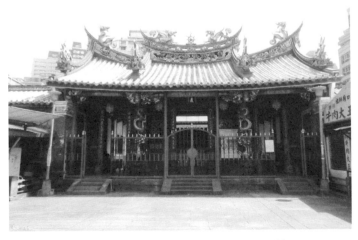

臺北艋舺清水巖（臺北市萬華區康定路 81 號）

之間彼此相連，在格局上各成系統。記憶中的艋舺清水巖的三川殿龍虎堵有美麗磚雕、正殿的黑面祖師神像、天井綠意精緻的盆栽及廟旁美味的小吃，在古老繁華的艋舺街市中，呈現不同風采。

## 一、建廟沿革

清乾隆五十二年（1787）渡海來臺之福建泉州安溪移民公推翁有來為董事，募得三萬銀元，為其從大陸泉州府安溪縣蓬萊鄉清水巖攜來之清水祖師香火，於臺北艋舺現址修築廟宇，於清乾隆五十五年（1790）落成。

清嘉慶二十二年（1817）六月因颱風侵襲艋舺清水巖，翁有來又向鄉人募捐五千銀元重修；咸豐三年（1853）泉州三邑人為爭奪艋舺商業利益，與同安人發生「頂下郊拚」事件。當時泉州三邑人欲攻打同安人，想由艋舺清水巖通過，故向安溪人要求燒毀祖師廟，答應事後重修祖。

但頂下交拚事件後，三邑人毀約，安溪人於是由原廟董事白其祥向安溪移民募款二萬五千銀圓重建祖師廟，於同治六年（1867）整修，至光緒元年（1875）方完工。迄今大體能保持重建原貌❷。

艋舺清水巖原有三殿，格局完整，但目前僅剩三川殿及正殿，後殿於昭和十五年（1940）遭回祿之災，迄今未重建。

現存各殿棟架為同治六年（1867）重建，除油漆彩繪多次外，木結構構造幾乎皆為原物。

艋舺清水巖除主祀清水祖師外，並配祀媽祖、關聖帝君、文昌

❷ 艋舺清水巖在日治時代曾作為臺北州立臺北第二中學校（今日臺北市立成功高級中學前身）的教室。另電影「艋舺」亦以此地為拍片場景。

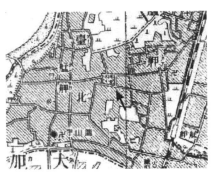

日治時期艋舺清水巖位置（地點在箭頭處），當時尚未市區改正，可見到清代道路紋理

資料來源：日治二萬分之一臺灣堡圖（明治版）（1921年）

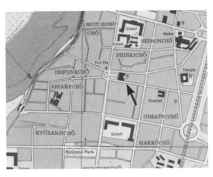

日治末期艋舺清水巖位置（地點在箭頭處），可見經過市區改正後周邊道路紋理

資料來源：美軍繪製臺灣城市地圖（1945年）

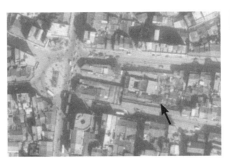

艋舺清水巖位置（地點在箭頭處）

資料來源：臺北市舊航照影像（1974年）

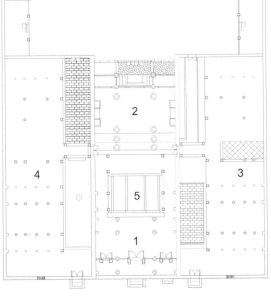

艋舺清水祖師廟平面。1.三川殿。2.正殿。3.左廂。4.右廂。5.中庭

資料來源：廖心華小姐協助繪製

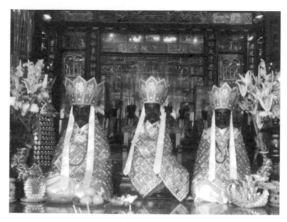

清水祖師神像

君、地藏菩薩、魁星及福德正神等神祇。

## 二、建築空間配置

　　艋舺清水巖坐東朝西，羅經推算屬「坐卯向酉，兼乙辛」，屬
震卦，以納甲之口訣，屬「庚亥卯未」，為二殿兩廊兩護室格局，
原有後殿已不存。面寬為七間，中軸主體建築面寬三間，為「七包
三」形式。兩殿以左右廊相連共同圍住中庭，兩側護龍與中軸建築
以過水廊相接，為臺灣中型寺廟典型格局。現存形制規模不大，但
各殿、廊、護室之間彼此相連，在格局上各成系統。中軸主體建築
以兩側山牆夾護呈封閉空間，除前後的出入口外，與兩側護龍僅於
正殿前廊左右設置員光門出過水廊與護龍相連[3]。

### (一)三川殿

　　平面略為扁方形，前後共用四柱，形成前外寮、前步口、架

內、後步口、後外寮之空間組織。共開三門。

　　柱子及柱礎均為觀音山石，為清同治年間原物。明間步口有抱鼓石及蟠龍石柱一對，承襲清代中葉樸拙的雕刻風格，龍頭奮力往上竄起，轉角線條從上而下連接順暢。柱身留白部分以呂洞賓等先人配飾，仙人均雕騎祥獸。柱底雕成八角形柱礎，每面飾以寶傘、蓮花、葫蘆等佛家八寶及琴、棋、書、畫、八駿馬等圖案。

　　步口捲棚前桁彩繪題材為「兩儀四象」，兩邊繪雙鳳，中間為大象立於岩石上，背負太極，象四周以佛手花及其果實枝幹配飾，取其象徵意義，用色高明，為臺南彩繪大師陳玉峰所繪作品。

　　員光有的刻以花鳥，有的雕飾歷史神話故事、人物戰騎，橫梁木雕獅子上有力士抬梁。

　　前步口龍柱上作螭虎栱，上置圓斗，直承步口通梁的梁頭，梁頭外置蓮花吊筒。入口排樓在石門楣之上先置楣引，上置蓮花斗抱，雕線鐫刻明顯，再上承圓斗。

　　架內棟架斗栱用料甚厚，正栱甚短，其下副拱以「力士抬栱」代之。

　　三川殿為整體外觀的視覺重點，屋脊分成三段，中間作西施脊，上置雙龍搶珠剪黏，兩側作單龍回首對看。左右次間屋脊升起很多，形成一條弧線。屋頂坡度很緩。正脊上以八仙人物、水族動物、花草陪飾。

　　三川殿面寬三開間，進深三開間，屋架為十一架，前後用四柱。棟架前後納入捲棚，使前步口與後步口皆有完整之屋頂。步口通梁用料碩大，後端插入金柱上端的木石交接縫，有加強鞏固柱子

❸ 艋舺清水巖之建築與裝飾分析，詳見李乾朗《艋舺清水巖調查研究》。

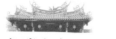

之效,前端伸出龍柱之外。員光則前端穿過龍柱上端木石交縫處,後端插入金柱之中。

抱鼓石置於中門門柱前方,石鼓正面各雕有二隻雲龍一上一下,對向搶球,意味「雙龍搶珠」,石鼓背面雕有牡丹花及一對飛鳳,有讚頌「長壽、富貴、美好、幸福」之意,側面刻有壽翁仙鶴及麻姑仙鹿,寓意「福壽雙全」。石鼓圓形下刻螭虎口吐卷草、蓮、梅等四季花,其下四角各刻螭虎咬腳,典雅細緻。

架內二通三瓜,通梁斷面肥碩飽滿,輪廓圓融。瓜筒為金瓜形,瓜腳伸長包柱通梁,為「趖瓜筒」。疊斗為三層,各架層數相同,但以斗之高低及大小來調整。

翁有來、翁有麟於嘉慶二十二年(1817)清水巖重修時,敬立石柱楹聯寫道:「為清水,為蓬萊,此地並分法界。是金身,是鐵面,入門便見真容。」

檐廊兩側有龍虎堵牆,分別有「南極仙翁」及「麻姑獻壽」磚雕,極為精緻,是臺灣現存落款最早之磚雕作品。

所繪門神為畫師陳壽彝於民國五十七年(1968)作品,哼、哈二將居中門,增長天王、持國天王、多聞天王及廣目天王分居龍虎門。

屋頂為兩坡硬山式,正脊與垂脊排頭上飾有八仙座騎等交趾陶人物。

## (二)正殿

面寬三間,進深用六柱,有同治七年(1868)所立蟠龍石柱一對,為硬山翹脊屋頂,桁木十六架,後坡多一架。屋脊為一條龍式,左右垂脊置牌頭飾以剪黏人物,簷下置吊筒及龍柱。

　　正殿左右採對場作。可由前步口的木雕員光、雕刻題材及手路左右各異來判斷。

　　正殿不作附壁棟架，桁木及壽梁直接插入山牆中。架內用三通五瓜，棟架用材甚大。瓜筒較近似「木瓜筒」，筒身造型較修長。桁下雞舌未若前殿精緻，但亦在正栱下置力士。

　　排樓面在壽梁上置斗抱，上承彎枋與連栱，共疊三斗。

　　空間上特別作法為神龕後側再加一柱位，與後牆間置捲棚形成後巷，並於後牆明間設隔扇以通往原後殿之出入口。

　　前步口的龍柱上有葫蘆平栱，栱端置蓮花斗，直承步通之梁頭，外置吊筒。

　　未作附壁棟架，桁木及壽梁直接插入山牆中，山牆內壁採粉刷，牆上有罕見之雙窗。

　　掛有「功資拯濟」匾額，為清法戰爭淡水告捷所賜之皇帝御筆匾額。

　　後方步口對看牆分別有「平安」與「富貴」磚雕，亦極為精緻。並保留回祿倖存之龍柱、石柱及柱礎等，包括龍邊獨立式兩層閣樓遺跡。

　　背立面中軸置六扇格扇，次間為斗砌磚牆，配以綠釉花磚的方形窗，其入口退縮一架桁，形成寬二尺餘的簷廊。

## (三)護龍

　　作法與格局較為特殊，前後由二組五開間組成，架內明間為抬梁式棟架，次間用穿斗式。後側另建二層樓閣。屋頂變化分前低後高兩組，山牆作馬背形式。

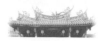
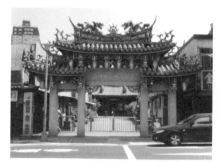

山門

三川殿

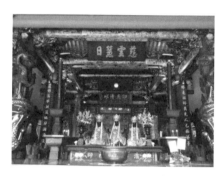

正殿

正殿後保留回祿倖存之龍柱、石柱及柱礎及
龍邊獨立式閣樓遺跡

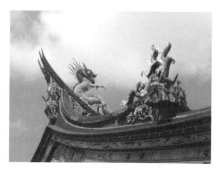

屋頂作工精緻

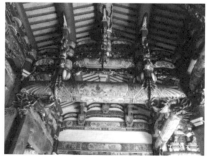

三川殿棟架

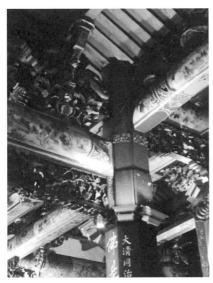

三川殿棟架

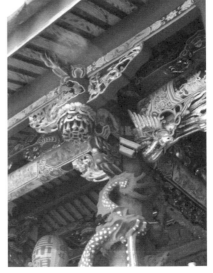

垂花及相關裝飾

# 第二節　淡水清水巖

　　站在淡水清水巖前面、可以遠眺觀音山，由該廟旁側的小路可走到淡水重建街及福佑宮，感受淡水獨特的山城景致。在這兒有祖師遶境落鼻示警及清法戰爭神蹟的故事，十分傳神。淡水清水巖最著名的是清水祖師遶境的民俗，已成為重要的文化資產。在寺廟內可見到匠師廖石成、郭塔、張火廣、張木成、黃龜理及陳天乞高超技藝的作品。

## 一、建廟沿革

　　清文宗咸豐年間，有一僧自大陸泉州府安溪清水巖帶著清水祖

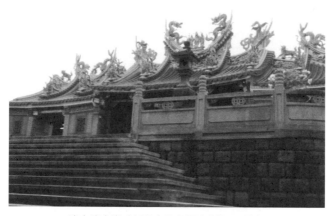

淡水清水巖（新北市淡水區清水街 87 號）

師神像來臺，在淡水一帶化緣。

　　後該僧離去，當地淡水士紳翁種玉、翁瑞玉兄弟留清水祖師神像奉祀，後因參拜者眾，故請神於滬尾（淡水在清代之舊名）東興街濟生號奉祀。

　　日治時期淡水士紳李文珪、許丙等在昭和七年（1932）募建「清水巖」以奉祖師。昭和十二年（1937）淡水清水巖落成。

## 二、相關傳說[4]

### (一)祖師遶境落鼻示警

　　傳說清同治丁卯年仲冬二十三日石門（今新北市石門區）迎清水祖師遶境，至港口落鼻，庄民以為奇，爭相奔到港口，於當時發

---

[4] 相關傳說分析可詳見王怡茹〈淡水地方社會之信仰重構與發展——以清水祖師信仰為論述中心（1945年以前）〉。

生地震，屋倒，但人事均安。

## (二)清法戰爭神蹟

　　傳說清法戰爭時法軍進犯淡水，法軍由艦上以望遠鏡目睹滬尾

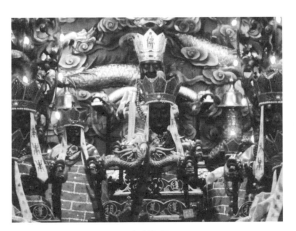

清水祖師

日治時期淡水清水巖位置（地點在箭頭處），當時尚未市區改正，可見到清代道路紋理

資料來源：日治二萬五千分之一地形圖（1921年）

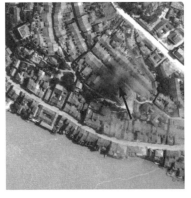

日治末期淡水清水巖位置（地點在箭頭處）

資料來源：美軍航照影像（1945年）

二十世紀中期艋舺清水巖位置（地點在箭頭處）
資料來源：資料來源：臺北市舊航照影
像（1974年）

屋頂有和尚護衛，懼而退，傳說為祖師大顯佛力。淡水清水巖石柱
有聯句：「祖德施石門昔日震災殫佛力　師勳建沙崙當時制敵顯神
通」即說明上述之傳說。

## 三、建築特色

淡水清水巖為兩殿式建築，現存建築分由日治時期的廖石成、
郭塔建前殿與後殿，為對場作法。木雕由黃龜理負責，石雕由張火
廣及其子張木成負責，主要內容為《封神榜》之人物故事，技巧高
妙。剪黏由陳天乞展現其不凡技藝。對聯、書法皆出於一時名士、
名書法家之手。

## 四、淡水清水巖清水祖師遶境

農曆五月初六並非清水祖師誕辰，據說日治時期淡水地區發生
瘟疫，故地方人士商議，決定端午節的隔天，奉請清水祖師遶境，

為地方消災解厄。淡水清水巖便於每年農曆五月初五舉行暗訪，農曆五月初六舉行繞境，每次遶境，便鑼鼓喧天萬人空巷，稱為「淡水大拜拜」。

　　民國一〇二年（2013）新北市政府公告「淡水清水巖清水祖師遶境」為「新北市市定文化資產」。指定理由為該遶境有近百年來的遶境傳承，每年結合當地各大宮廟、獅陣及軒社等陣頭，家戶置香案祭拜，頗能發揮傳統特色及影響力，遶境活動具有超越族群以及呈現淡水在地的特色，另對地方開發史事極具考據價值，遶境風俗，民眾參與意願甚高，活動兼及暗訪，形成當地入

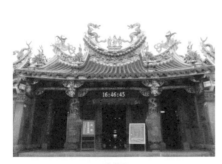

三川殿

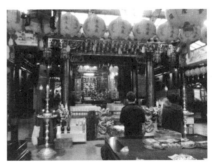

祭祀空間

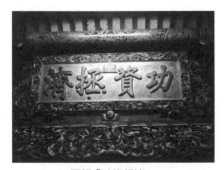

匾額「功資拯濟」

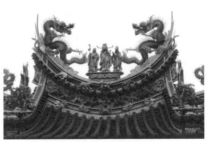

屋頂裝飾與剪黏

三川殿內西洋柱飾裝飾

夏之重要宗教活動，且於每年端午時節舉行，已發展出與其他地區不同之特色[5]。

# 第三節　三峽長福巖

　　三峽長福巖位在三峽老街旁，在歷史上與百年前先民抗日的英勇事蹟有關。三峽長福巖清水祖師聖誕祭典為文化資產，傳承了數百年來移民社會敬天、尊神的文化傳統，此廟有東方雕刻藝術殿堂之美譽及李梅樹老師的心血結晶，廟內雕刻精緻，設計精巧，流連於內，驚嘆神工鬼斧。

---

[5] 內容詳見文化部文化資產局淡水清水巖清水祖師遶境指定為「民俗及有關文物」網頁。

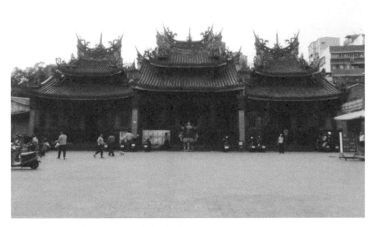

三峽長福巖清水祖師廟（新北市三峽區長福街 1 號）

# 一、建廟沿革

　　三峽（舊名三角湧）長福巖清水祖師廟供奉的清水祖師神像，是源自福建省泉州府安溪鎮清水巖，於清乾隆年間與墾民一起渡海來臺。清乾隆三十二年（1767）由三角湧、石頭溪、二甲九、中庄、鶯歌石的泉州人提議興建，乾隆三十四年（1769）建立於三角湧公館尾，取名為「長福巖」。

　　但原創建的廟宇於清道光十三年（1833）因大地震而全毀，後重建改為二進護龍格局。

　　光緒二十一年（1895）清朝與日本簽訂馬關條約，將臺灣割讓給日本。日軍登陸後，由北往南逐步接收臺灣，至三角湧時，地方鄉民以祖師廟作為基地對抗日軍，日軍傷亡慘重，後來日軍向臺北求援，義勇軍彈盡糧絕，故棄守三角湧，退至大料崁（今大溪）。

日軍進入三角湧之後，憤而燒毀清水祖師廟。

後來日人採安撫政策，於明治三十二年（1899）准許重建祖師廟，此次建築格式為二進雙護龍格局，由當時著名匠師陳應彬所建。材料以木材及土磚為主，另有石柱二對，石獅一對，造型古樸，與現今祖師廟內的樣式皆不相同。

昭和十二年（1937）中日戰爭爆發，昭和十三年（1938）由三峽街長小林堪藏強行代管清水祖師廟廟產，當時祖師廟受白蟻之害本欲重建，但礙於日人推行皇民化運動和廟產由日人所掌握，故無重建之舉。

民國三十四年（1945）臺灣光復後，當時祖師廟的廟產由代理街長李梅樹先生所代管，於民國三十五年（1946）元月召開委員會議，由地方耆老等提議重建祖師廟。

民國三十六年（1947）三月九日祖師廟重建工程破土，工程浩大，所費之心血精神皆難以計算，使得廟宇建築更具特色。

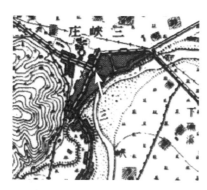

日治時期三峽長福巖清水祖師廟
位置（地點在箭頭處）
資料來源：日治二萬五千分之一
　　　　　地形圖（1921年）

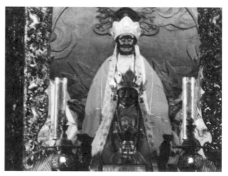

清水祖師神像

## 二、建築格局

三峽長福巖清水祖師廟有「東方雕刻藝術殿堂」之美譽。

該廟占地約五百餘坪，原擬建成五門三殿式格局，原空間規劃為回字形，以前殿、後殿及左右兩護室構成封閉空間，但後殿迄今未建。

廂房為兩層樓式，樓板及梁使用鋼筋混凝土構造，二樓以古法做出側殿及鐘樓、鼓樓。

## 三、裝飾特色

三峽長福巖清水祖師廟地面、牆壁、廊柱全部使用石材砌築，雕刻精緻，設計精巧。廟內大量採用藻井裝飾，各藻井的風格亦力求變化。

### (一)木雕裝飾

精細繁複，每件人物雕刻都引經據典，取材三國演義、西遊記、封神榜、二十四孝等故事，木材選用檜木和樟木，上貼金箔，無論花鳥、人物、飛禽、走獸都出自名家手筆。

### (二)石雕裝飾

圓雕、浮雕或透雕皆精緻生動。

前殿的石獅、黃鶴樓、周瑜設詭計、華容道關公放曹操、金雁橋孔明捉張任等石窗人物雕刻，都可看出匠師非凡手藝。

中殿四對花崗石大柱，有于右任、費景德、閻錫山、高拜石撰寫之對聯，由石匠陰文鐫刻。

環繞中殿的廊柱共十對,正面三對為全廟石雕的精華,中間一對名為百鳥朝梅柱,靠中央一對石柱為雙龍鋒劍金光聚仙陣,外面一對為雙龍朝三十六關將十八騎。

### (三)銅雕裝飾

三川殿皆為銅門,分別有哼哈二將(鄭倫和陳奇)、四大天王及加官晉祿簪花晉爵等門神。殿內壁面有大型銅鑄作品,是李梅樹以當時國立藝專雕塑科主任的身分,帶領該科師生參與創作的成果。另有銅鑄塑像八座,鐘鼓樓下四尊為四大金剛,腳踏八魔,手持劍、琵琶、雨傘和蛇,是風調雨順的象徵。中殿四尊為祖師公的四大將,神態威武。

## 四、三峽長福巖清水祖師聖誕祭典

民國一百年(2011)新北市政府公告「三峽長福巖清水祖師聖誕祭典」為「新北市市定文化資產」。指定理由如下:

1. 三峽長福巖清水祖師聖誕祭典活動傳承了數百年來移民社會敬天、尊神的深邃文化傳統,且由七股信眾輪辦,未曾脫序,為當今大三鶯地區重要廟埕文化標的,具有傳統性。
2. 祭典活動發展成突出的神豬競賽與祖師公聖誕相結合之信仰特色,異於其他地域,不僅豐富了儀式與意旨,更是當今北臺灣地區廣為人知的祭典,具有地方性。
3. 祭典活動係以輪祀營造族群和諧,凝聚鄉情氛圍,並反映出安溪籍移民早期拓墾文化遺留之人群信仰特質,具有歷史性。

4.祭典活動由七股姓氏輪祀，並發展出華麗的神豬裝飾藝術，深具特殊文化價值；且在祭典後，習慣上均將豬公肉分享親朋好友，藉討吉利，其敬天法祖與敦親睦鄰之精神，具有文化性。

5.開豬禮、食平安等，深具緬懷先民普渡濟眾之文化真諦，在同類型祭典中屬最經典，亦最受矚目者，且成其他地方觀摩之對象，具有典範性。

6.三峽長福巖素有「東方雕塑藝術殿堂」之美譽，足增清水祖師公聖誕祭典活動之無形文化資產生命力。

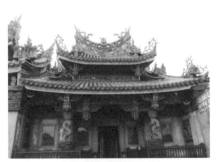

清水祖師廟三川殿

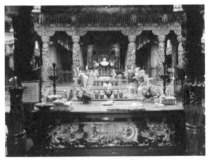

從三川殿望向正殿

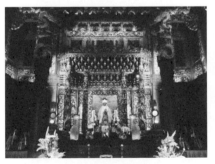

清水祖師廟正殿內部

正殿拜亭

三川殿祭祀空間

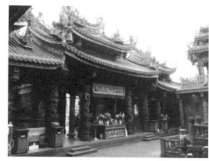

三川殿內側

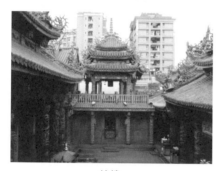

鐘樓

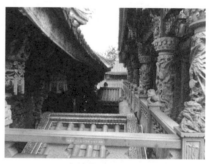

二樓階梯往前望

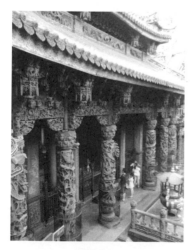

正殿步口

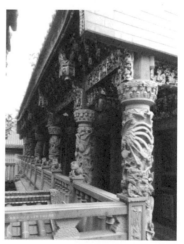

廂房石雕

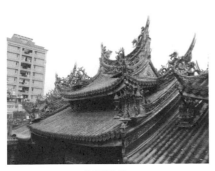

屋頂裝飾

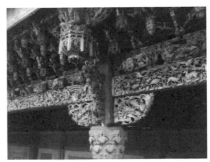

員光及雀替等裝飾

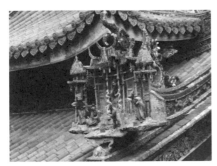

屋脊剪黏

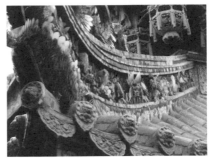

屋脊剪黏

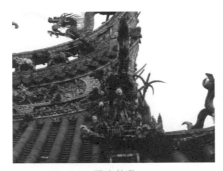

屋脊剪黏

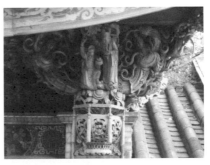

屋簷下木雕

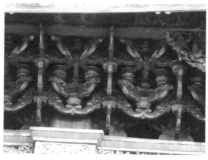

屋簷下斗栱裝飾

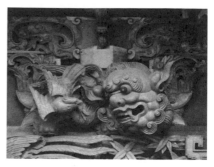

木雕

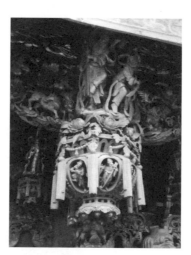

吊筒作宮燈裝飾

正殿藻井

正殿藻井斗栱細部

匾額

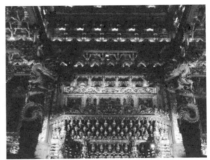

神龕裝飾

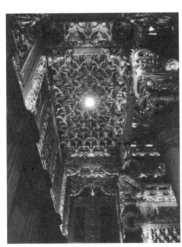

正殿側間藻井

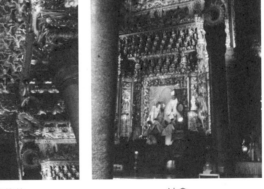

神龕

# 參考文獻

文化部文化資產局三峽長福巖清水祖師聖誕祭典指定為「民俗及有關文物」網頁：http://www.boch.gov.tw/boch/frontsite/cultureassets/caseBasicInfoAction.do?method=doViewCaseBasicInfo&caseId=FF10007000073&version=1&assetsClassifyId=5.1&menuId=310&iscancel=true

文化部文化資產局淡水清水巖清水祖師遶境指定為「民俗及有關文物」網頁：http://www.boch.gov.tw/boch/frontsite/cultureassets/caseBasicInfoAction.do?method=doViewCaseBasicInfo&caseId=FF10204000001&version=1&assetsClassifyId=5.1&menuId=310&iscancel=true

王怡茹（2012）。〈淡水地方社會之信仰重構與發展——以清水祖師信仰為論述中心（1945年以前）〉。國立臺灣師範大學地理學系博士論文。

李乾朗（1994）。《艋舺清水巖調查研究》。臺北市：臺北市文化局。

林政逸、辛晚教（2001）。〈廟宇文化空間與社群互動之關係——三峽清水祖師廟的個案研究〉。《都市與計劃》，28卷1期，頁107-125。

林國平（1999）。〈清水祖師信仰探索〉。《圓光佛學學報》，4期，頁217-251。

孫英龍（2001）。〈臺灣、東南亞清水祖師文化發祥地——安溪清水岩〉。《臺灣源流》，24期，頁124-130。

婁子匡（1971）。〈清水祖師的來龍去脈〉。《臺灣文獻》，22卷4期，頁49-52。

陳莉榛（1997）。〈三峽清水祖師廟的石雕與木雕〉。《東南學報》，20期，頁257-272。

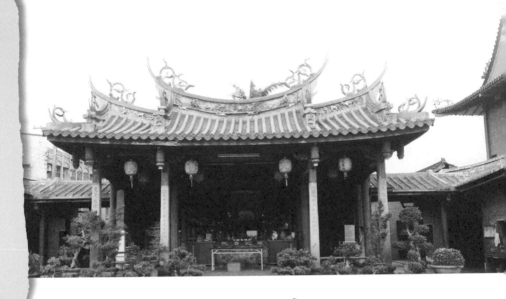

# 第五章
# 文昌帝君：學子之守護神

## 一、神祀事略

　　文昌帝君稱為「文昌梓潼帝君」（簡稱「梓潼帝君」、「文昌君」），是主管文運及掌理世人祿籍之神明。

　　宗教信仰上，認為文昌梓潼帝君是由號稱蜀王之「張育」與梓潼之地方神「亞子」兩位人物合併而成之神明。又有傳說認為「張育」即為梓潼神「亞子」之轉世化身，故稱為「張亞子」。

　　一般文昌梓潼帝君是以文官大臣面貌出現，持玉板或如意，亦有持筆、讀書之造型。另信仰中之文昌帝君前身為張育，故有戎裝按劍之造型。也有四川人認為文昌帝君為瘟祖大神，故面貌威武果敢，一手持寶劍（或如意），另一手為鷹爪。

　　文昌帝君之陪祀神為「天聾」、「地啞」兩位書僮打扮之神祇，其意代表「天機不可洩漏」。在「歷代神仙通鑑」卷十一稱：「梓潼真君，道號六陽，每出駕白騾，隨二童，曰天聾、地啞。真君為文章之司命，貴賤所係，故用聾啞於側，使其知者不能言，言者不能知，天機弗泄也。」

　　文昌帝君精研之書籍如「陰隲文」、「感應篇」、「勸孝文」、「孝經解」等，內容都是聖人教化，有益社會風氣。另道家認為文昌帝君掌管文昌府事及人間祿籍，故古今讀書人因尊敬祂而供奉❶。

　　清代舉人吳文光在〈文昌帝君祀典序〉曾記載文昌帝君成為官方祀典之由來。摘錄如下：

---

❶文昌帝君神蹟，可詳見徐道《歷代神仙通鑑》一書介紹。

　　盛矣哉，文昌之為靈昭昭也。謹按文昌屬大神，本朝嘉慶六年頒入祀典。實則成周盛時，既隆其儀矣。《周禮》「宗伯」篇云：「以櫘燎祭司中、司命、颭師、雨師」。考「天官書」：「斗魁戴匡六星曰文昌宮：一上將、二次將、三貴相、四司命、五司中、六司祿」。「漢志」語同。惟「晉書」「天文志」則以上台二星，西近文昌者為二星云。「楚辭」：「遠遊後文昌使掌行兮」；又「九歌」有司命章。蓋古禮，天子、諸侯皆祀司命故也。「星經」：「文昌六星，在北斗魁前，其占黃潤光明則吉」。合諸書觀之，文昌為紫微垣星宿無疑。有謂即張仲孝友其人者，稗官家有張亞子之名，梓潼其故里，事始末甚長。琦瑋僑傀，有書之不勝書者矣。

　　今直省、郡、縣俱建立祠宇，明禋盛典；煌煌乎，與蜀關壯繆並隆焉。鄉中諸人士，群以文昌為司桂籍也，禮惟謹。若坊刻陰騭文疊疊數百言，相傳為乩筆實現宰官身以說法者。按「陰騭」二字之義：陰、默也，騭、定也；言天默定下民形性耳。余謂天道無私，總之不出乎福善禍淫者近是。人惟一心嚮善，以馴致於念念皆善；則神在是，文章在是，即福命在是。讀書真種子，舍斯人其誰與歸？所謂「明德惟馨」也。是說也，吾以質星君，且以質世之崇奉星君而昧於陰騭之原者。[2]

日治時期《臺灣舊慣習俗信仰》曾記載日治時期祭拜文昌神的習俗：

---

[2] 詳見吳子光〈文昌帝君祀典序〉，收於《苗栗縣志》卷十五文藝志。

　　二月初三，文昌帝誕辰祭典與五文昌❸；二月初三是文昌帝的誕辰祭日，舉人、秀才、書房教師，以及一般讀書人，在這一天照例要齊集文昌廟，用牛和其他果品為供物。舉行三獻禮的祭典。平常各書房也都供奉孔子或文昌帝，把他們是視為「文學神」，每天都讓學生祭拜，這一天則舉行特別祭典。……此外還有一種說法，就是關帝、孚佑、文昌等三帝君，再加上朱衣、魁斗等二星君，合稱為五文昌。❹

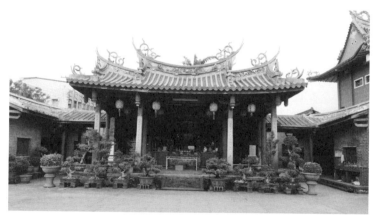

臺灣西螺振文書院祭祀五文昌

❸民間有「五文昌」之說，同受士人學子敬奉。所謂之五文昌如下：第一位文昌神為張亞子。第二位文昌神為魁星（「魁星」又稱「奎星」，為中國天文學中北斗七星之第一星）。第三位文昌神為關聖帝君（主要因關公智勇雙全，夜讀春秋，又被稱為「文衡帝君」）。第四位文昌神為呂洞賓。第五位文昌神為朱熹。在臺灣供奉之文昌神有些不同，例如在屏東縣內埔鄉供奉之文昌神是唐代之韓愈，而新竹縣關西范家供奉之文昌神是宋代之范仲淹。

❹詳見鈴木清一郎之《臺灣舊慣習俗信仰》第五編〈歲時與祀典〉。

## 二、祭祀

在中國北方，對於孔子的信仰盛行，而在中國南方，則以文昌梓潼帝君信仰盛行，故有「北孔子、南文昌」之說。

在四川地區，相傳文昌帝君化身為瘟祖大神，降伏五瘟神，故被民間認為能制服瘟疫。在七曲山祖廟中，就奉祀文昌帝君之化身瘟祖大神造像。

元代及明代以後，隨著科舉制度規模化和制度化，對於文昌帝君之奉祀也逐漸普遍。各地皆建有文昌宮、文昌閣或文昌祠，其中以四川梓潼縣七曲山之文昌宮規模最大。另各都會、鄉間書院及私塾也供奉文昌香火或神像、神位。其間雖時有興廢，但因文章司命，是世人貴賤所繫，所以一直奉祀不衰。

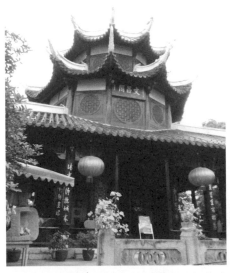

中國貴州省貴陽市文昌閣，與臺灣採文昌祠的建築形式不同

文昌祠祭拜之供品會與一般廟宇不同

　　在臺灣，清代地方性文祠（廟）之倡建，多半起源於地方仕紳、儒者感念地方上文風不振，為表揚儒術，培養鄉民識字、讀書能力，進而得以參加科舉而創設。

　　文昌祠的建築與一般廟宇因信仰觀念差異而有顯著的不同。文昌祠包含教育與祭祀之功能，向來被視同孔廟的文廟來祭祀，許多主祀文昌帝君的廟宇，大多由清代的地方官員興建，或是由地方仕紳自力籌募經費設置，所以廟宇規模都不算大型。

# 第一節　新莊文昌祠

　　從新莊街的廣福宮往前拐個彎，就到了新莊文昌祠。新莊文昌祠的空間格局並不大，腹地也很小，但有道教傳統建築之色彩，該廟初建時被當地人視為文廟，進入山門後，主體建築裝飾極為典雅樸實，古意盎然，並無繁複雕刻或彩繪，而新莊文昌祠的彩繪之

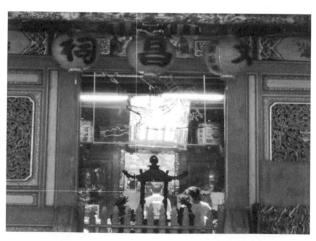

新莊文昌祠（新北市新莊區碧江街 20 號）

主題也與文人雅士有關，如湯王聘伊尹、蘇東坡、茂叔觀蓮等畫作，正殿文昌帝君的神龕與神像，潔淨光明，看著匾額寫著「著儀範世」、「天下文明」，燈籠寫著「賜福聰明」，皆與一般廟宇不同，空間極為獨特。

## 一、建廟沿革

　　新莊文昌祠是臺灣北部地區歷史最悠久及規模最大的文昌祠，每年過年或逢大考期間都香火鼎盛。也是臺灣被列為古蹟的五座文昌祠之一❺。

　　清嘉慶十八年（1813）艋舺縣丞曹汝霖倡修新莊慈祐宮，竣工之後尚有餘款，因而倡儀於新莊慈祐宮右側興建文昌廟，以獨立供奉。但由於興建於新莊慈祐宮旁文昌祠的面積過於狹小，光緒元年（1875）艋舺縣丞傅端銓邀集仕紳陳式璋等人捐資，遷於現址。一方面進行擴建，二方面於祠廟之左側護龍設崇文閣，兼做義塾之用。

　　日治時期新莊文昌祠曾作為傳習所及公學校使用。明治三十一年（1898）日人設立「臺北國語傳習所新莊分教場」，借用文昌祠上課，同年，公學校令發布之後，改傳習所為公學校，「臺北國語

---

❺ 在臺灣被列為古蹟的五座文昌祠，包括：新莊文昌祠、板橋大觀書院、苗栗文昌祠、臺中北屯文昌廟及大甲文昌祠。另新莊文昌祠的興建歷史在《淡水廳志・典禮志》中記載：「文昌祠，一在廳治東門內，嘉慶八年同知胡應魁建，道光十七年同知婁雲修。一在新莊街，嘉慶十八年縣丞曹汝霖捐建。一在芝蘭堡，有記。一在桃仔園，同治六年，同知嚴金清諭紳董李鵬芳、徐玉衡捐建。一在枋橋街，同治二年，紳士林維讓、林維源捐建。」（清代淡水廳共有五間文昌祠，分別在：新竹、桃園、新莊、板橋、士林）。對於北部臺灣文昌祠研究，詳見黃琮禾〈北部臺灣文昌祠之研究〉。

傳習所新莊分教場」遂獨立為「興直公學校」（即今日新莊國小之前身）。公學校之設立取代了原本新莊文昌祠義塾之功能，但新莊文昌祠之崇文閣並未停辦，仍持續漢文補習教育。大正三年（1914）新莊區長林明德發起重修。直到日治末期日本人強行推動皇民化運動時，因禁絕漢文教育，始停辦義塾教育。

　　戰後，民國三十八年（1949）總統府的一個專責保管歷史檔案的單位曾遷入辦公，為因應檔案存放，將三川殿、拜殿以及兩個過廊靠內埕之地面鑿洞，加裝木構隔間。民國六十年（1971）原本預定進行大規模重修工事，惜因經費拮据，僅新建照牆及山門、翻修屋頂，完成三川殿山牆壁飾之粗胚、外埕新鋪水泥。民國八十一年（1992）拆除護龍，始成今貌❻。

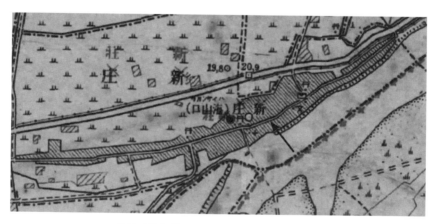

日治時期新莊文昌祠位置（地點在箭頭處）
資料來源：日治二萬分之一臺灣堡圖（大正版）（1921年）

---

❻新莊文昌祠相關歷史緣由，可詳見蔣嫣娟〈臺灣文昌信仰與考試文化之研究——以新莊文昌祠為例〉及林文龍〈孕育學子的搖籃——新莊文昌祠〉。

## 二、奉祀之神明

　　新莊文昌祠奉祀文昌帝君，侍神天聾、地啞、魁星星君、瘟祖（文昌帝君化身）、祿馬神（象徵官祿，亦有一說為文昌帝君之座騎）、太歲星君等神祇。

　　因為根據民間傳說，文昌帝君掌管文昌府事及人間祿籍，信眾奉祀祈求功名利祿和姻緣。魁星星君因生前每試必重，是讀書人的守護神，故信徒拜文昌也會拜魁斗星君，祈求考運亨通。另祠內瘟祖天尊，是從大陸四川梓潼七曲山大廟請來，右手持如意，左手為鷹爪，保祐人畜興旺，五穀豐登。

　　每當考季，許多考生會前來新莊文昌祠拜拜祈福，廟方也會準備點燈之數量，供考生登記。

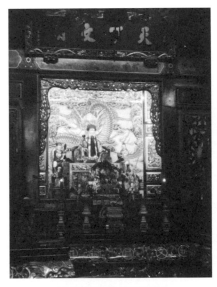

神龕遠望極為潔淨光明

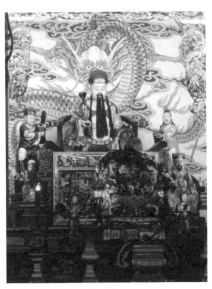

文昌帝君神像

　　祭拜新莊文昌祠文昌帝君之方法是準備芹菜（象徵勤讀）、蔥（象徵聰明）、菜頭（象徵好彩頭）以及三樣水果等祭品，再加上准考證（如大學聯考、高中聯考或高普考試之准考證），以祈求文昌帝能保佑學子金榜題名。

　　此外，由於文昌君是文財神，因此祈求事業財運之人也會來文昌祠點財神燈。

　　新莊文昌祠最盛大之祭典是在每年農曆二月初三文昌帝君聖誕，會有盛大之三獻大禮祈福法會，也會有延壽斗科科儀。

## 三、建物格局

　　新莊文昌祠主體建築為二殿格局，外埕旁為山門。建築物內無詩文楹聯，亦無門神，諭示士人古拙樸質之風格。

　　屋頂為兩坡落水形式。屋頂色彩以正紅、鉻黃、青綠白三色為主。三川殿為硬山單脊燕尾屋頂，後為兩側帶廊之內埕，廊之屋頂為捲棚式作法，靠近丹墀面加上單檐燕尾頂。正殿為硬山單脊燕尾屋頂。

　　三川殿採疊斗式構架，檐廊、屋身為出屐起。另拜殿與正殿同一屋簷下，以挑支撐出檐之屋身。

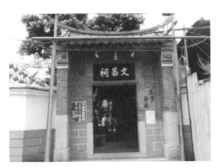

山門

三川殿望向正殿

新莊文昌祠護龍

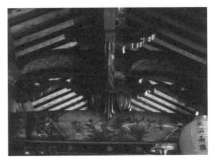

三川殿瓜筒

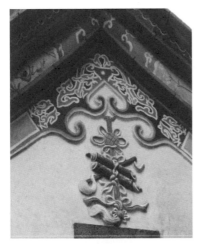

山牆裝飾

三川殿抱鼓石

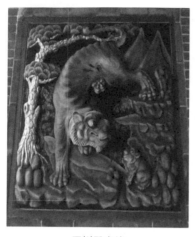

三川殿虎堵

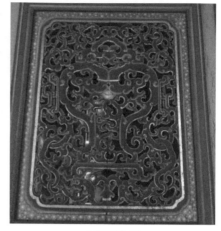

三川殿窗戶

# 第二節　苗栗文昌祠

　　苗栗文昌祠離苗栗火車站有一段距離，搭公車到南苗市場後，步行會經過日式街屋的巷道，便到達文昌祠。第一次來到此地是寒冷灰濛濛冬天的下午，這兒在清代曾是英才書院創辦的地點，是苗栗第一所官民合辦地方教育的場所，日治時期是苗栗詩社的所在地。祠內環境清幽，建築為面寬三開間的兩進兩廊合院式，由照壁、左右山門、前埕、前殿、中庭、牆廊、拜殿與正殿所組成，主體建築仍保留清代的樣貌。

## 一、建廟沿革

　　苗栗文昌祠，曾經是書院、縣衙臨時辦公室、文人詩社。現在是縣定古蹟，也是苗栗縣考生祈求金榜題名的信仰中心。

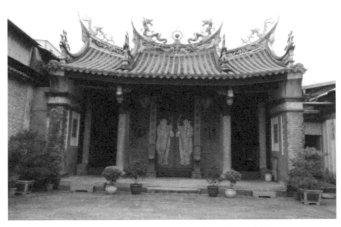

苗栗文昌祠（苗栗縣苗栗市中正路 756 號）

　　清光緒八年（1882）苗栗地方耆紳例貢生林際春等人倡議捐建文昌祠，延請地理師王東海，選定苗栗市綠苗里現址，依「戌山辰向」方位起建。

　　光緒十一年（1885）文昌祠完工，林際春自新竹背負文昌帝君泥塑神像入祠安座，左次間配祀倉頡聖人、右次間配祀韓文公。

　　光緒十五年（1889）苗栗設縣，因縣衙尚未興建，苗栗知縣林桂芬到任，先借住文昌祠辦公。同年冬天地方官紳謝維岳等人倡議在文昌祠倉頡廳創辦英才書院，成立苗栗縣第一所官民合辦地方教育場所。

　　日本人治臺後，因禁止漢人學習漢文，推動新式教育而廢止，不過地方詩文愛好者仍透過吟詩創作，延續傳統漢學文化。

　　昭和二年（1927）苗栗、竹南、大湖地區文人雅士成立苗栗詩社，在文昌祠及熱心人士的支應下，每月開課或舉辦擊缽吟詩大會，每月集會詩稿油印詩集專刊，每年春、秋擇日舉辦詩人大會，

成為中北部最名的吟詩大會，盛況空前。

昭和十年（1935）四月二十一日臺灣中部大地震，文昌祠正殿屋頂破損、泥塑神像因雨淋塌毀，所幸主要梁柱木石結構受損輕微，得以原貌修復，文昌帝君神像改成陶土塑像。重建時只建右廂房，供廟祝執事人員辦公使用。

二次大戰期間，前埕也曾經施作三處防空壕，左廂房原址規劃成市場用地，臺灣光復後，右廂房租給商家使用，難以收回，因為沒有自己的廂房，文昌祠的空間略顯狹窄。

民國五十八年（1969）文昌祠管理委員會曾經進行大規模整修，白灰牆面改貼瓷磚，左右山牆、照牆改建，民國七十二年（1983）因大木結構彩繪剝落，重新油漆。

民國七十四年（1985）內政部公告指定為三級古蹟後，古蹟維護修復工作隨即展開，經過調查、設計，修復工程於民國八十六年（1997）開工，民國九十一年（2002）完工。

苗栗文昌祠跟孔廟一樣，平時不開啟中門，除了每年春、秋二祭開中門之外，依照祠規，參加國家級考試及格或取得博士學位者，也可以準備三獻禮，「開中門」祭聖，光耀門楣。

另苗栗文昌祠配祀韓文公（韓愈），因為韓愈曾派任潮州刺史，與閩南地區文昌祠則配祀朱熹不同。

清代苗栗堡銅鑼灣人同治乙丑科舉人吳子光，曾作文辭藻麗之〈募建貓裏文祠疏〉以倡募捐建文昌祠，如疏中所提：

> 且夫文風與國運相權，士習即民情所嚮。東壁主圖書之府，象取文明；斗魁筴將相之樞，占同符瑞。建祠宇以妥神侑，文運天開；有嘉德而無違心，儒風日振。地方義

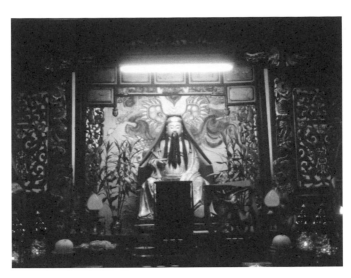

文昌帝君

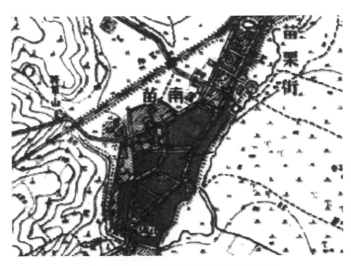

日治時期苗栗文昌祠位置（地點在箭頭處）
資料來源：日治二萬五千分之一地圖（1921年）

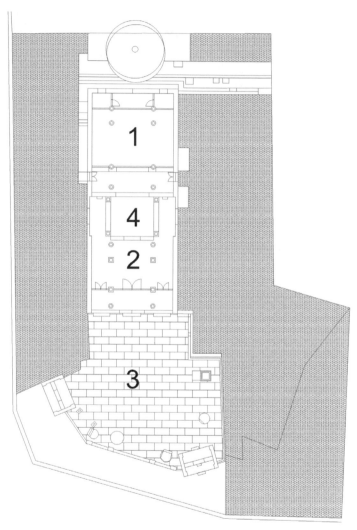

苗栗文昌祠平面。
1. 正殿。2. 三川殿。3. 天井。4. 外埕
資料來源：廖心華小姐協助繪製

舉，學校攸關。以視功德無量，造八萬四千寶塔；人天小
果，營一千三百祇園者，相去遠矣。[7]

## 二、建物格局

　　苗栗文昌祠為面寬三開間之兩進兩廊合院式建築，由外而內
是由照壁、左右山門、前埕、前殿、中庭、牆廊、拜殿與正殿所組
成。在前埕左側設有惜字亭。

　　右側入門上有彩繪題字「筆參造化」，重修後以花崗石雕刻的
對聯，右為「門拱紫宸通北極」，左為「天開文運耀南瀛」；左側
入門彩繪題字「學究天人」，右對聯為「文光煥發新苗邑」，左對
聯為「昌運宏開大德門」。

　　因為有書院，文昌祠正殿案桌設有神位牌，中間是「至聖孔子
神位」，左書「文昌帝君」，右書「倉頡聖人」，與魁星爺神像一
併供學子朝夕膜拜。

　　另有一座古鐘與書院有關，吊在中埕左廂廊，鐘上有「文昌
宮」、「英才書院」、「丁卯年」等字樣。

　　苗栗文昌祠以門神彩繪，頭梳髮髻的左童手指耳朵，代表「天
聾」，右童指向口部，代表「地啞」。

　　此廟的抱鼓石質樸渾厚，有深刻的螺紋及包巾。

　　祠內建築構件主要以木、石、彩繪雕刻為主，保有典雅樸素之
妙與特色。

　　惜字亭上方有石雕獅子戲球一座。

　　三川殿簷廊花崗石柱刻有兩對書法施以貼金箔施作，排樓面石

---

[7] 全文詳見吳子光〈募建貓裡文祠疏〉，收於《苗栗縣志》卷十五文藝志。

臺灣廟宇建築與裝飾

堵最上層頂堵，以「喜上眉梢」兩組圖樣作淺浮雕技法處理，雕工細緻，圖案傳神，第二層上腰堵，以植物柿花紋飾淺浮雕裝飾，第三層身堵，以精細繁複的透雕技法，將螭虎蟠繞成一組圓形石窗，寓意為「螭虎篆爐」，外側以淺浮雕刻出四隻蝙蝠，寓意為「天官賜福」，下腰堵以佛教「卍」字圖案處理，裙堵以深浮雕技法，精巧的雕出麒麟圖案，麒麟腳踩功名利祿，寓意「功成名就」、「吉祥順利」❽。

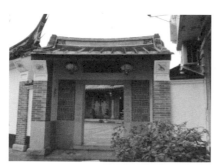

山門

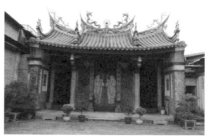

三川殿

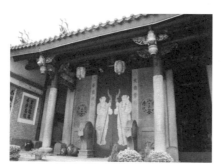

三川殿入口

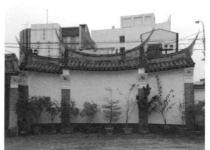

照壁

❽對苗栗文昌祠建築風格有興趣之朋友，可參考楊仁江研究主持《苗栗文昌祠之調查研究》、張伊琮〈苗栗文昌祠之研究〉、陳智權〈從苗栗文昌祠與公館五穀宮看苗栗傳統廟宇建築彩繪及石雕工藝〉。

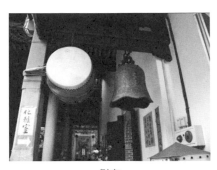

側廊

正殿

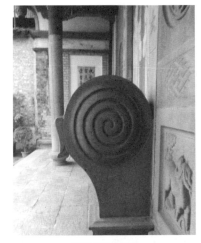

三川殿抱鼓石

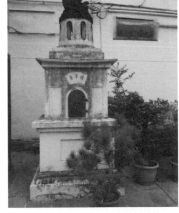

惜字亭

三川殿櫃臺腳

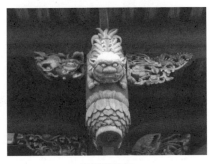

三川殿垂花

三川殿石窗

正殿彩繪

# 第三節　臺中四張犁文昌廟

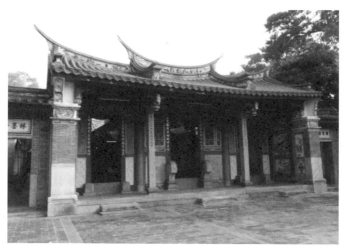

臺中市四張犁文昌廟（臺中市北屯區昌平路二段 41 號）

臺中市四張犁文昌廟素樸又典雅，清幽環境，搭配傳統寺廟格局，該廟倡建前身為當地的文蔚社和文炳社，帶著濃厚的場所感，從清代發展地方社學及倡議文風而創設的文昌廟，兼具教育與宗教

教化之功能。

## 一、建廟沿革

　　臺中市四張犁文昌廟是因地方社學發展而成的寺廟，屬儒教文祠性質，稱為「文祠」或「文昌祠」，日治時期，改稱為「文昌廟」。該廟倡建之前身為當地的文蔚社和文炳社。

　　「文蔚社」是於清嘉慶三年（1798）臺中四張犁地區儒者為提倡當地文風，募集會員籌備基本財產而設立。「文炳社」則是清嘉慶五年（1800）當地儒者黃正中、林宗衡等人在今日廟地附近開設書房，教授漢學之組織。後來，二社取得共識，各自募集社員，籌聚資金，以倡建文昌祠為志。

　　清道光五年（1825），奉旨倡建文昌祠，二社社員成立「文昌會」，奉祀文昌帝君，由爐主當值在家供奉。同治二年（1863）由於資金籌募充裕，便於現址開始建廟，至同治十年（1871）竣工，奉祀文昌帝君為主神，並於此地開辦社學，教育當地鄉民。另建廟所餘資金用來購置田地，收取佃農耕作部分收益，做為廟方資產，以供廟宇

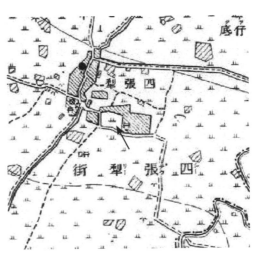

日治時期臺中市四張犁文昌廟位置（地點在箭頭處）
資料來源：日治二萬分之一臺灣堡圖（明治版）（1921年）

祭祀、修繕之用，餘額則分給社員當作紅利。

　　日治時期明治三十七年（1904），文昌廟內龍虎護龍曾經無償提供給日本政府作為四張犁公學校（今北屯國小）分校之用，左右齋房則作為教師宿舍。昭和十年（1935）因文蔚社經營不善，宣告解散，改由文炳社獨立負責文昌廟內一切事務。

## 二、奉祀之神明

　　臺中市四張犁文昌廟供奉的主神為「文昌帝君」，另奉有朱衣帝君、孚佑帝君、關聖帝君、魁星帝君。

正殿神龕

文昌帝君神像

## 三、建物格局

　　臺中市四張犁文昌廟為兩殿式格局。建築中軸線空間包括照壁、外埕、三川殿、中埕、內埕、拜亭、正殿等。兩旁依序為左右外門樓、內圍牆、左右廂房、左右庫房。左右內外門樓為主要出入空間，左右廂房為教學空間，拜亭與正殿為祭祀空間。

　　左右內外門樓為單間，前後兩架出檐；三川殿為三間九架，前後單架出檐；左右廂房為單間七架前單架出檐；拜庭為單間六架，四邊單架出檐；正殿為五間十三架，前單架出檐；左右庫房為單間六架，側邊單架出檐。

　　正殿為翹脊硬山頂，三川殿為三川脊硬山頂，拜亭為翹脊歇山頂，左右廂房、左右內外門樓與內圍牆為馬脊硬山頂，左右庫房為單坡懸山頂。

　　交趾陶在三川門步口檐廊龍虎堵的部位，有麒麟呈祥等大型作品，小型的交趾陶出現在墀頭、水車堵等部位，例如左側身堵有一幅上置麒麟、花瓶的百寶格，瓶中有蕉葉（八寶）、桂花（富貴）、麒麟背上有鼎（問鼎）、孔雀毛（美好）、書卷（八寶）、蟾蜍（金錢）等。其中金蟾與蕉葉象徵「金玉滿堂」[9]。

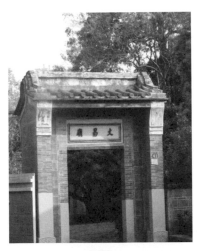

門樓

廟正殿通往廂房

[9] 臺中市四張犁文昌廟建築格局與裝飾之特色，可詳見「文化部文化資產局」網頁資料介紹。

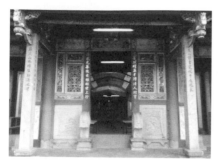

從三川殿望向正殿

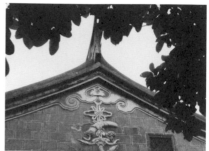

山牆裝飾

正殿窗飾

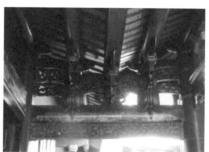

正殿屋架

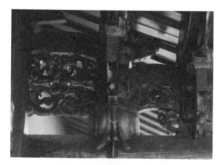

瓜筒

拜亭屋架

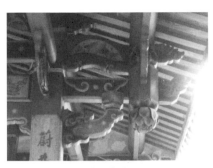

棟架出挑

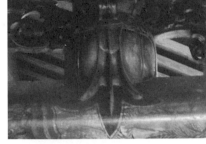

瓜筒

彩繪

柱礎

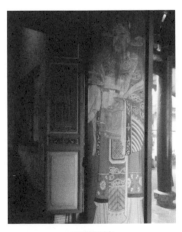

正殿門神

水車堵交趾陶

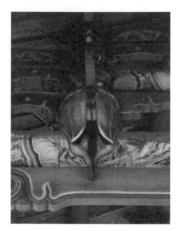

三川殿瓜筒

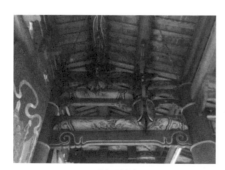

三川殿棟架

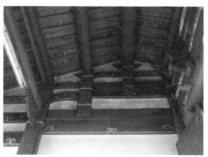

三川殿附壁柱

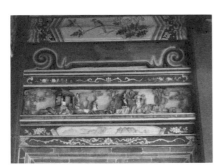

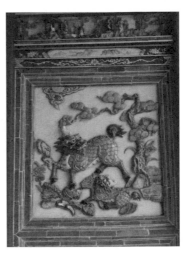

三川殿水車堵　　　　　　　　　　三川殿龍堵

三川殿水車堵交趾陶　　　　　　　三川殿水車堵交趾陶

## 第四節　臺中犁頭店文昌祠

　　臺中犁頭店文昌祠在南屯市場裡，靠近萬和宮，雖然周邊環境有些吵雜，但文昌祠位特殊的文化氛圍。相傳此地是臺中地區文化的發祥地。清代曾有崇文社及大觀社在此活動，並有鄉民於文昌祠廂房設置鄉學，聘請地方碩儒執教，推動地方文風，培育英才。臺中犁頭店文昌祠腹地不大，前往正殿需行走階梯，但內檐木作裝修精美。

### 一、建廟沿革

　　臺中犁頭店文昌祠係於嘉慶二年（1797）發起倡建，與西螺街外之文昌祠，同為此地區最早興建文昌帝君祠，為今臺中地區文化之發祥地。該祠創建之初，係由簡姓族人以其洪源一世祖簡會益與

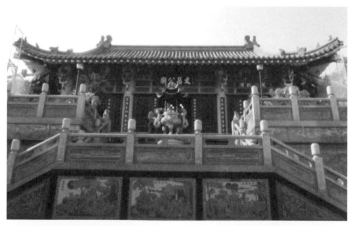

臺中犁頭店文昌祠又稱臺中市南屯文昌公廟（臺中市南屯區媽祖巷 4 號）

先祖南京主事簡貴信之名義捐獻基地，並由歲貢曾玉音集資，擇址
於今臺中市南屯市場處建廟，命名為「犁頭店文昌祠」。

　　同治六年（1867）此處成立「崇文社」。光緒二年（1876）由
烏日鄉學田庄陳吉輝發起成立「大觀社」，由各社集資購置田地，
其放租與收成所得，於文昌祠廂房設置鄉學，聘請地方碩儒執教，
推動地方文風，培育英才，並每年在文昌祠舉行兩次鄉試，頒發膏
火（學費）獎勵，促使地方人才輩出，而享有臺中地區文化發祥地
之盛名。

　　明治三十一年（1898）借用該廟為「犁頭店公學校」校舍，明
治三十八年（1905）遷至南屯國小現址[10]。

## 二、建物格局

　　臺中犁頭店文昌祠為三開間，正殿帶拜亭及左右兩廂房，廟前
有一堵照壁，建物共約九十四坪，規模並不大。最初奉祀之主神僅
有梓潼帝君、朱衣帝君、魁斗君等三尊神像。

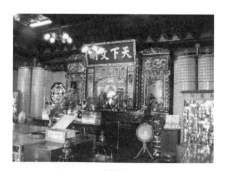

神龕

[10] 臺中犁頭店文昌祠信仰可詳見廖錦梅〈犁頭店文昌祠信仰與文教活動研
　　究〉。

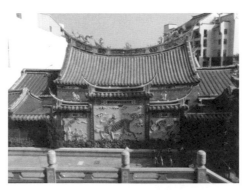

照壁

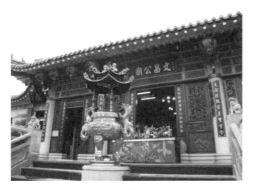

正殿

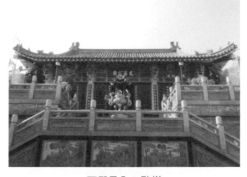

正殿及入口階梯

臺灣廟宇建築與裝飾

# 參考文獻

「淡水廳志」詳「諸子百家中國哲學書電子化計劃資料庫」：http://ctext.
　　org/wiki.pl?if=gb&res=457315（2016年6月11日查詢）

吳子光（1984）。〈文昌帝君祀典序〉。《苗栗縣志》，卷十五文藝志
　　（《臺灣文獻叢刊》第一五九種）。

吳子光（1984）。〈募建貓裡文祠疏〉。《苗栗縣志》，卷十五文藝志
　　（《臺灣文獻叢刊》第一五九種）。

林文龍（2004）。〈孕育學子的搖籃──新莊文昌祠〉。《傳統藝術》，
　　40期，頁44-45。

徐道（1989）。《歷代神仙通鑑》。臺北：學生書局。

張伊琮（2010）。〈苗栗文昌祠之研究〉。玄奘大學宗教學系碩士在職專
　　班碩士論文。

陳智權（2007）。〈從苗栗文昌祠與公館五穀宮看苗栗傳統廟宇建築彩繪
　　及石雕工藝〉。《苗栗文獻》，42期，頁84-92。

黃琮禾（2007）。〈北部臺灣文昌祠之研究〉。國立臺北大學民俗藝術研
　　究所碩士論文。

楊仁江研究主持（1994）。《苗栗文昌祠之調查研究》。苗栗縣：苗栗縣
　　政府。

鈴木清一郎著，馮作民譯，高賢治編（1993）。《臺灣舊慣習俗信仰》。
　　臺北市：眾文出版社。

廖錦梅（2009）。〈犁頭店文昌祠信仰與文教活動研究〉。中興大學臺灣
　　文學研究所碩士論文。

臺中市四張犁文昌廟詳見「文化部文化資產局」網頁：http://www.boch.gov.
　　tw/boch/frontsite/cultureassets/caseBasicInfoAction.do?method=doViewCas
　　eBasicInfo&caseId=BA09602000329&version=1&assetsClassifyId=1.1

臺灣百年歷史地圖入口網站：http://gissrv4.sinica.edu.tw/gis/twhgis.html
　　（2015年8月15日查詢）

蔣嫣娟（2009）。〈臺灣文昌信仰與考試文化之研究──以新莊文昌祠為
　　例〉。國立臺北教育大學臺灣文化研究所碩士論文。

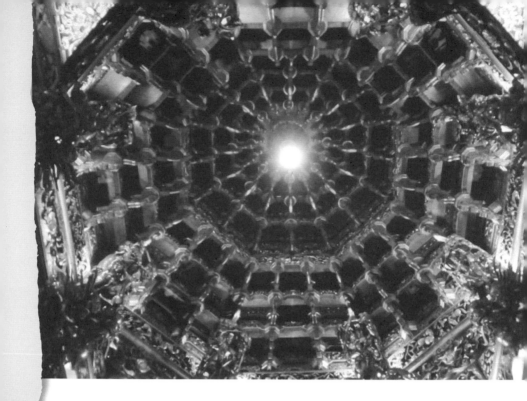

# 第六章 結論

　　本書先就認識一座廟宇的基礎知識進行介紹,再從一座廟宇興建歷史、地域的特殊社會意義及建築和裝飾之特色,來討論神農大帝、保生大帝、清水祖師、文昌帝君四位神明的廟宇特色。

　　整理本書之案例,可發現廟宇之特色如下:

　　第一,廟宇空間特色除了神格所賦予的特質外,廟宇本身特有的祭典儀式,也會增添其特殊性,例如三重先嗇宮神農大帝萬壽聖辰祭典、臺北大龍峒保安宮保生大帝祭、學甲慈濟宮的上白礁謁祖遶境祭典、淡水清水巖清水祖師遶境、三峽長福巖清水祖師聖誕祭典。

　　第二,興建的匠師特質,會賦予廟宇空間裝飾之風格,尤其是透過匠師對場的狀況下,廟宇會呈現不同風格,例如三重先嗇宮由陳應彬與曾文珍對場、臺北大龍峒保安宮由陳應彬與郭塔對場。

　　第三,廟宇會透過藝術家有計畫的修建,呈現出與傳統廟宇不同之特色,例如三峽長福巖清水祖師廟於民國三十六年(1947)三月九日重建工程破土,工程浩大,有畫家李梅樹及之後李梅樹文教基金會之參與,使得該廟宇建築賦予不同的建築裝飾風格。

　　第四,廟宇會呈現地域性的特殊意義,例如宜蘭五穀廟原為先農社稷壇,是清代官方春秋二祭的祭壇;臺南學甲慈濟宮是學甲十三庄區域之人群廟,也是臺南市安南區十六寮保生大帝聯庄祭祀組織中多數廟宇之祖廟;嘉義仁武宮之保生大帝是明鄭時期仁武鎮官兵自福建泉州迎來;臺北艋舺清水巖為清乾隆時期為先民從大陸泉州府安溪縣蓬萊鄉清水巖攜來之清水祖師香火,於臺北艋舺現址修築廟宇;新莊文昌祠是臺灣北部地區歷史最悠久及規模最大的文昌祠,日治時期曾作為傳習所及公學校使用;苗栗文昌祠曾是英才書院、縣衙辦公室、苗栗詩社所在地;臺中市四張犁文昌廟之前身

曾是文蔚社和文炳社；臺中犁頭店文昌祠為崇文社及大觀社所在地，文昌祠廂房設置鄉學，聘請地方碩儒執教，推動地方文風，培育英才，享有臺中地區文化發祥地之盛名。

第五，廟宇會有特殊儀式，例如臺北保安宮有祭解儀式；苗栗文昌祠平時不開啟中門，除了每年春、秋二祭開中門之外，依照祠規，參加國家級考試及格或取得博士學位者，可以準備三獻禮，開中門祭聖。

第六，廟宇座向與風水是緊密相連的，如果大修時，可能會考量改變廟宇座向，例如苗栗文昌祠依「戌山辰向」方位興建；三重先嗇宮於修建時，座向改過二次。

第七，廟宇會有相關的神話傳說，例如淡水清水巖有祖師遶境落鼻示警、清法戰爭神蹟等神話傳說。

臺灣的廟宇是歷史與文化之象徵，在歷史的長流與臺灣急遽現代化的歷程中，更應珍視與珍惜，期望未來大家更珍視廟宇寶貴的有形與無形文化資產，政府並應加強針對修復傳統廟宇之技藝進行傳承。

# 附錄一　淡水鄞山寺（汀州會館）、淡水福佑宮、淡水龍山寺及淡水清水巖等四座廟宇合併為國定古蹟之初步提案❶

<div align="right">民國103年3月1日</div>

## 一、地址或位置

鄞山寺（汀州會館）：新北市淡水區鄧公里鄧公路15號

淡水龍山寺：新北市淡水區中正路95巷22號

淡水清水巖：新北市淡水區清水街87號

淡水福佑宮：新北市淡水區民安里中正路200號

## 二、創建歷史

淡水鄞山寺：清道光三年（1823）年落成

淡水龍山寺：清咸豐八年（1858）落成

淡水清水巖：昭和十二年（1937）落成

淡水福佑宮：始建於清乾隆四十七年（1782），嘉慶元年
　　　　　　（1796）落成

---

❶ 相關之研究詳見王怡茹〈淡水地方社會之信仰重構與發展——以清水祖師信仰為論述中心（1945年以前）〉、李乾朗研究主持《鄞山寺調查研究》、李乾朗研究主持《淡水福佑宮調查研究》、閻亞寧《臺北縣第三級古蹟淡水龍山寺調查研究及修護計畫》。

# 三、歷史意義分析

## (一)淡水鄞山寺

道光二年（1822）由汀州人張鳴岡發起建廟，羅可斌及羅可榮兄弟捐地，在汀州移民集資之下建造，道光三年（1823）落成，從大陸汀州武平縣巖前城迎來「定光古佛」神像奉祀。

鄞山寺創建之時代背景，是因為嘉慶、道光之後，臺北地區汀州籍的移民日漸增多。鄞山寺不但是移民心靈的寄託，同時也兼具有汀州籍移民的「會館」的功能。在該寺左右護室有些客房，提供同鄉出外謀生或考試的暫居之所。目前該建築為國定古蹟，也是全臺兩座最有名的定光古佛廟宇之一。

## (二)淡水龍山寺

此廟為臺灣五座以龍山寺（艋舺龍山寺、鹿港龍山寺、臺南龍山寺、鳳山龍山寺、淡水龍山寺）命名的寺廟之一，都是分靈自福建省泉州府晉江縣的安海龍山寺。主祀觀世音菩薩。

清咸豐八年（1858）黃龍安等泉州三邑（晉江、惠安、南安）眾捐地創建龍山寺。黃龍安三兄弟並捐建石造龍柱。清咸豐末年因地震毀壞部分建築，黃龍安等三邑眾人集資修建。清同治元年（1874）因三次大地震造成龍山寺毀壞，王盛泰號與許水來沿用舊材，形制未變，修復淡水龍山寺。光緒二年（1876）福州人與東北人、旗人捐獻柱聯、匾額與香爐。光緒十一年（1885）總兵章高元捐建中庭石板石碑。光緒十二年（1886）中法戰爭結束後，巡撫劉銘傳奏請賜匾，御書「慈航普渡」懸於寺中。日治時期淡水人許丙籌建龍山寺，但未能在廟中找到相關文物以資佐證。民國三十八

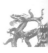

年（1949）李鈞池、洪開源修護龍山寺，抽換龍邊次間門柱。民國七十一年（1982）因白蟻侵蝕、漏雨滲柱，慧心法師籌資修護龍山寺，並添建拜亭。民國七十四年（1985）八月十九日被審定公告為國家三級古蹟。

## (三)淡水清水巖

　　又稱淡水祖師廟，主要奉祀閩南安溪高僧清水祖師，相傳清文宗咸豐年間，一僧自泉州府安溪清水巖，奉清水祖師神像來臺，在淡水一帶化緣，後來此僧離去，淡水士紳翁種玉、翁瑞玉兄弟乃留神像奉祀。因參拜者眾，翁姓請神於東興街（今淡水區中正路）濟生號奉祀。清水祖師神威顯赫，然久而無廟，淡水人久慕之。淡水士紳李文珪、許丙等，在昭和七年（1932）募建「清水巖」以奉祖師。而廟地是將附近音樂團體「淡水軒」的西秦王爺廟、碼頭工人祭祀的富美蕭王爺拆除，故將神合併於新廟奉祀。

　　據說此尊清水祖師神像在一次於今石門區出巡時，顯靈落鼻示警，莊民驚相走報，人人離家圍觀。突然發生地震，全村屋毀，由於村民盡出，村中無人，竟無人傷亡，而祖師更受民眾崇敬。光緒十年（1884）十月清法戰爭西仔反時，法國軍隊進攻淡水。淡水人迎出清水祖師助戰，竟然大勝法軍。西仔反中，清水祖師顯靈，引發了淡水與艋舺兩派的爭執，淡水人認為這尊顯靈的清水祖師神像，本為淡水所有，只是因為淡水無祖師廟，卻又獲清代光緒帝敕贈「功資拯濟」御筆匾額，只好把神像及匾輾轉安置於艋舺；而艋舺方面則認為這尊顯靈的清水祖師是由艋舺祖師廟借去的，造成了淡水與艋舺兩派信徒的大糾紛。

　　舊曆正月初六，是清水祖師生日；五月初六，是清水祖師得道

日。淡水於每年舊曆五月初六舉行祭典，淡水萬人空巷，俗稱「淡水大拜拜」。昭和十二年（1937）淡水清水巖落成，廟貌莊嚴，日益宏大。此廟是大臺北地區三大清水祖師廟之一，另兩座分別為艋舺清水巖及三峽長福巖。（詳本書第四章的介紹）

### (四)淡水福佑宮

俗稱「淡水媽祖廟」，嘉慶元年（1796）竣工。主祀媽祖，配祀觀音菩薩、水仙王、文昌帝君、六十太歲星君，霞海城隍尊神、關帝君、福德正神、虎爺、歷代祖師功德主。始建於清乾隆四十七年（1782），至嘉慶元年（1796）落成，捐建者涵蓋了泉州三邑（晉江、惠安、南安）、同安、安溪、永春、永定、漳州以及粵東潮汕或嘉應州的客家人士。

由於當時淡水河是清代移民進入臺北盆地的重要門戶，淡水成為北臺灣貨物集散地，而在清代中葉福佑宮前緊鄰碼頭，故福佑宮成為淡水發展的起點。光緒十年（1884）中法戰爭，在戰況激烈時，觀世音菩薩、媽祖、祖師爺等，曾顯靈助陣，助滬尾軍民擊退法軍。光緒十二年（1886）巡撫劉銘傳奏請光緒皇帝賜匾，獲頒「翌天昭佑」匾額，至今仍懸掛於廟中。目前此廟為新北市三級古蹟。

## 四、整體建築意義

1. 鄞山寺（汀州會館）、淡水龍山寺、淡水清水巖及淡水福佑宮的共同點是代表清代中葉來滬尾之泉州三邑（晉江、惠安、南安）、同安、安溪、永春、永定、漳州、粵東潮汕及嘉應州的客家人等所興建的廟宇群。

2. 鄞山寺（汀州會館）為臺灣最有名的兩座定光古佛廟宇之一

（另一座在彰化市），淡水龍山寺為臺灣五大龍山寺之一（另四座在艋舺、鹿港、臺南、鳳山），淡水清水巖為臺灣北部三大清水祖師廟之一（另二座在艋舺、三峽），淡水福佑宮為淡水（滬尾）最早興建的廟宇。這些廟宇成立時間間隔短，空間分布密集，為淡水的信仰中心。

3. 在清法戰爭時，有地方神祇助戰傳說增添許多傳奇色彩，亦將清代中葉滬尾原屬私壇信仰的清水祖師，抬升為地方重要的信仰神祇，將原本以福佑宮媽祖廟的單一核心，其他信仰多元並立的情況，重構為以媽祖（福佑宮）、觀音佛祖（龍山寺）、清水祖師並重的三核心信仰模式。

## 五、個別建築特色

### (一)淡水鄞山寺

1. 為全臺僅有的一座閩西汀州形式之廟宇，大體上保存了道光初年之原貌。道光二年（1822）建成，咸豐八年（1858）重修，同治十二年（1873）再修，該寺大體上完整保存道光初年原貌。

2. 整體呈橢圓形，平面配置以兩殿兩廊護室，寺前鑿有半月池。此一前低後高、左右對稱，並隱約形成圓形界線的平面格局，與臺灣一般常見的閩式建築大異其趣。

3. 兩殿兩廊兩護龍，木作雕工精巧，山牆面是以斗砌，而北側外牆及正殿後牆外加三合土粉刷。其中大木架構，正殿及過水皆使用木棟架，左右護室則為承重牆作法。

4. 屋面形式，除三川殿明間、兩廊及正殿採二落水燕尾脊，其

餘皆採馬背形式。目前寺內殿前廊下的牆上，除了一般常見的龍虎祥獸的彩繪之外，還有以定光和尚除蛟、伏虎故事為主題的泥塑，這是以定光佛民間傳說故事為主題的創作。

## (二)淡水龍山寺

1. 坐西朝東，為風格古樸造型簡潔三開間兩殿兩廊式建築。正殿屋宇最高，三川殿次高，最後為左右過水廊及近年所建的拜亭，從中顯示其最尊之空間地位。

2. 建築格局為街屋型廟宇，配置為兩殿兩廊式，大殿為兩坡硬山式作法，面寬三間，進深五間，屋架有十七架，金柱架為三通五瓜形式。民國七十一年（1982）增拜亭，為歇山式屋頂，屋架為七架，通梁上為二瓜一童柱，左右並以箚牽梁與過水廊連接，非常特別。

3. 前殿正脊三段構成，正面裝修全用觀音山石材。此寺反映清咸豐年間廟宇建築風格，尤其以石雕、木刻、神祇塑像最為精美，特別是觀音法像莊嚴、神韻非凡，雖經多次修繕，仍稱得上古意盎然。瓜筒及石雕、龍柱之手法均極特殊。

## (三)淡水清水巖

當時名家廖石成、郭塔分建前後殿。石雕的部分，由張火廣及其子張木成負責，多為《封神榜》之人物，技巧高妙。木雕則由黃龜理、剪黏由陳天乞展現其不凡技藝。祖師廟的對聯、書法皆出於名士及名書法家之手。

## (四)淡水福佑宮

規模包括前殿、戲亭、正殿、兩廊及左右護室。除護室為日

治時期改建者外，其餘皆維持初建時之規模。三川殿面寬三間，進深二進，左右護室新蓋為鐘鼓樓，成為面寬五間。前殿之前步口廊只作一架，因為廟前的廟埕空間狹隘，兩廊屋脊與前後殿之山牆對齊，連成一條連續的下垂曲線。

　　（本文為筆者針對淡水鄞山寺、淡水福佑宮、淡水龍山寺及淡水清水巖等四座廟宇建議能夠合併為國定古蹟之提案，後提供給專業者都市改革組織（OURs）參考）

**建造物主要特徵照片及說明（張志源102-103年拍攝）**

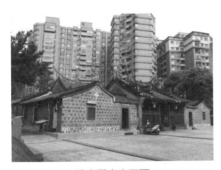
淡水鄞山寺正面

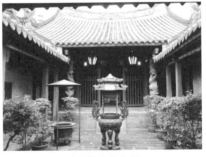
淡水鄞山寺內部

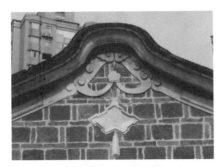
淡水鄞山寺正殿瓜筒

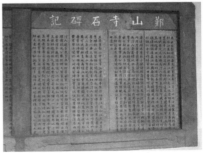
淡水鄞山寺正殿神龕與供桌

淡水鄞山寺正殿瓜筒

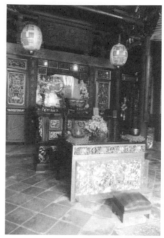
淡水鄞山寺正殿神龕與供桌

淡水龍山寺三川殿

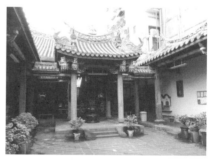
淡水龍山寺內

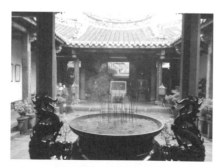
淡水龍山寺正殿望向天井

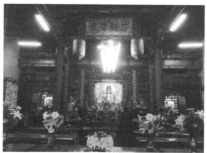
淡水龍山寺正殿神龕

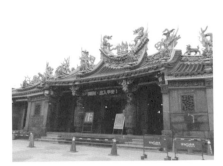

淡水清水巖正面

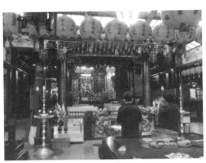

淡水清水巖三川殿祭祀空間面對正殿

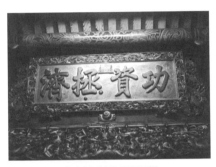

淡水清水巖正殿匾額

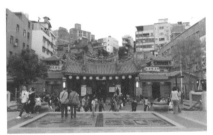

淡水福佑宮正面

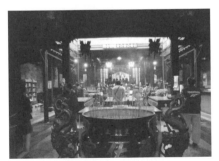

淡水福佑宮三川殿面向正殿

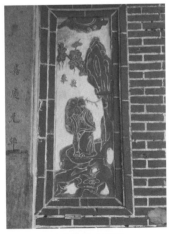

淡水福佑宮磚雕

# 參考文獻

王怡茹（2012）。〈淡水地方社會之信仰重構與發展——以清水祖師信仰為論述中心（1945年以前）〉。國立臺灣師範大學地理學系博士論文。

李乾朗研究主持（1988）。《鄞山寺調查研究》。臺北縣板橋市：臺北縣政府。

李乾朗研究主持（1996）。《淡水福佑宮調查研究》。臺北縣板橋市：臺北縣政府。

閻亞寧（1999）。《臺北縣第三級古蹟淡水龍山寺調查研究及修護計畫》。臺北縣板橋市：臺北縣政府。

# 附錄二　新北市土城區普安堂舊堂之建築價值

民國104年6月20日

## 一、普安堂舊堂建築見證了日治時期臺灣北部齋教建築之發展，維持齋教先天派可貴之傳統與宗風

　　臺灣之齋教自承為佛教一脈，齋友平日嚴守戒律，終身茹素，但齋友並不出家，平常不穿迦裟，與一般百姓一樣工作維持生活，有些派別並准許婚娶生子，故有所謂「在家佛教」之稱呼❶。

　　臺灣之齋教主要可區分成龍華派、金幢派、先天派三派，其中先天派約在清代乾隆年間從大陸來臺灣設立分堂。該先天派係由黃昌成與李昌晉傳入臺灣，在咸豐年間，並分傳南北各地，此派主要信仰對象有「無極金母」（老母）、「阿彌陀佛」、「觀世音」，以及禪宗開祖之「達摩」、「慧能」等，屬佛教色彩較濃之一派❷。

　　清代先天派萬全堂派下之齋堂，南部以臺南之報恩堂為中心，北部地區以新竹福林堂為中心向外發展。但日治時期因為臺北成為臺灣之行治中樞，故北部地區陸續成立不少齋堂，此與日治時期政治禁令解除，齋教獲得官方之認可，方有機會在社會中傳播，進而發展出之新教派有關，乾元堂之出現亦因於此。

　　普安堂隸係屬於先天派乾元堂派下❸。該堂創建於昭和三年

---

❶ 詳見張崑振〈普安堂建築的生命符碼〉，頁104。

❷ 詳見董芳苑《臺灣宗教大觀》，頁264。

❸ 先天派乾元堂系傳入新竹，後在三峽、新莊、土城、樹林、大溪等地設數堂，信眾多，曾鼎盛一時，但至二十世紀後期，因時代變遷，齋堂後繼無人，或空門化，或消失。

（1928），為先天派乾元堂派下齋堂，新竹祖堂為陳永榮於明治三十年（1897）所創立之南門太和堂、後傳於江昌裕、王文彬等齋友。該派下齋堂有兩個重點傳播之區域，除了宜蘭碧蓮堂、頭城靜養堂外，幾乎都集中在臺北地區大漢溪沿岸海山、大溪一帶之市鎮，包括大溪六也堂、鶯歌醒修堂、新莊擇賢堂、三峽元亨堂及本案之普安堂等❹。

此外，在一些文獻中，可見普安堂與三峽元亨堂關係密切，而三峽元亨堂與大溪齋明寺關係密切，故普安堂舊堂可見證臺灣往昔齋堂間密切交誼網絡及與地方祭祀活動有密切關係。

普安堂舊堂建築最早是清乾隆年間渡海移民到臺灣之原墾戶，在媽祖田庄之「芬園崎」利用農舍土角厝作為自家持齋拜佛之廳堂。大正三年（1914）王文彬將佛堂正式成立為先天派齋堂（俗稱菜堂），由王文彬及地方人士周春來帶頭捐資興建而成。首任堂主周春來，第二人堂主傅金山❺。昭和四年（1929）原墾戶簽訂「普安堂契約書」，明定界址，將佛堂捐出並改建為磚造三合院民宅。部分空間作為村裡之「部落所」（類似今日村民聚會中心），日治末期皇民化政策利用「正廳運動」大力掃除家庭佛教信仰和神明會，齋教先天派佛堂也在整理之範圍內，但因此地作為「部落所」，也有民防隊訓練活動，使普安堂舊堂在皇民化政策下仍能保留住。

民國四十六年（1957）因前往普安之山路崎嶇蜿蜒，從山下步行到山上並不容易，故由土城福田村鄉長與鄉民代表之互相勸募

---

❹ 詳見張崑振〈普安堂建築的生命符碼〉，頁105。

❺ 由於當時可能因未獲臺北州政府許可，以致在大正四年（1915）全臺宗教調查時，並未留下普安堂活動紀錄。

下，重新修築由上下直通堂中之石階步道。民國五十六年（1967）李應彬整修普安堂舊堂並加建西廂房，神龕前有彌勒祖師座像，後有觀音佛祖座像和善財、龍女，顯示了正統齋教建築之風格。另並於齋堂右側菜圃旁的兩塊巨石上分別以草書及隸書書寫兩丈高的大「佛」字與「靜氣養神」四字，筆力雄渾蒼勁[6]。

　　民國五十七年（1968）臺灣著名匠師廖石城協助設計外山門，建於普安堂步道入口處。民國五十八年（1969）李應彬先生在普安堂舊堂之左側塑造丈餘高地藏王菩薩，並建新佛殿。但普安堂舊堂因年久失修，屋宇傾倒。

　　普安堂舊堂建築坐北朝南依山勢而立，作為臺北地區之先天派乾元堂系之一，為臺灣先天派之傳統齋堂建築，且是大臺北地區碩果僅存少數之正統臺灣齋堂建築。普安堂舊堂見證了日治時期臺灣北部齋教建築之發展，維持齋教先天派可貴之傳統與宗風，實為可貴。

## 二、普安堂舊堂具備臺灣齋堂建築之特殊性，採外部民宅內部佛堂之特殊形式，構造與形式語彙表現出地方民宅營建體系

　　臺灣之齋堂雖有如寺廟依樣具供佛空間之特色，但卻因其秘密宗教與在家修行之特色，而呈現出類似民宅之空間與構成。齋堂通常由齋友共同設立，設立有三種情況：祖堂齋友渡臺傳教、母堂空間不足、參佛路途遙遠[7]，最大之共同點在「辦供」（共辦佛事）儀式行為需求上，儘管齋堂還供齋眾住宿、生活之用，但卻都是次要因素。因為不論是傳教需要，或是參佛路途遙遠等因素，其關鍵

---

[6] 詳見李長俊〈普安堂的藝術家〉，頁20。

都在於齋友必須於特定時間，前往齋堂辦供、參與法會，也因為先有此一儀式空間需求產生，其後在齋友達一定人數，且在財力等客觀環境形勢允許之後，才有設立齋堂之議[8]。可以說臺灣齋堂建築是在清代特殊政治壓力下，為了因應宗教身分認定，使齋堂建築必須秘密隱藏如教祖畫像、秘密令語等官方明令禁止之象徵與儀式，並進而以一種非秘密之表象出現於社會，其中又以民宅外形、佛堂內部空間為最具代表性之語彙形式[9]。故齋堂建築可以說明臺灣在當時特殊政治、社會制度下，齋公、齋姑為了免於官方查禁，進而將齋堂這個提供齋教信徒生活、聚會，乃至舉行法堂之空間，以一個無從分辨外在之民宅形象表現出來[10]。

而齋教先天派有佛教之內涵及道教之扶鸞濟世，並重視丹道之「性命雙修」養身功夫，菜友們不分男女皆參禪打坐。實踐傾向道家之「全真派」，宗風兼容並蓄禪宗、佛教及道家思想，在儀式禮節和行為規範上延續並強調了儒家之道統[11]。

先天派齋房主要以「本堂」作為齋堂儀式空間之中心，空間大致由神佛空間、神祖空間、護法房、新眾房、敬茶房等所組成[12]。齋堂之神佛空間神龕內僅供奉「觀音古佛」，善才、良女塑像。在神龕前方長案，供有教內最高之神聖象徵物「老母燈」及「淨水

---

[7] 詳見張崑振〈普安堂建築的生命符碼〉，頁105-106。

[8] 詳見張崑振〈普安堂建築的生命符碼〉，頁106。

[9] 詳見徐明福《臺灣的老齋堂》之〈推薦序一〉，頁2。

[10] 詳見徐明福《臺灣的老齋堂》之〈推薦序一〉，頁2。

[11] 詳見闞正宗〈齋教先天派乾元堂系在北臺灣的發展〉。

瓶」，具有高度神聖意涵，配合下桌之香爐、敬茶座、燭臺、束柴盒及香末盒，都是儀式必備之法器；神祖空間為齋教三派齋堂特有之祖先崇拜空間，分別位於神佛空間之兩側，一是供奉對該堂有功之師友、齋眾、歷代堂主及「九玄七祖」神為之地方，另一側是供奉該堂信眾、檀越神祖、蓮座之地方，即所謂之「功德廳」；護法房，位於兩個神祖空間之後，一般又稱「先生房」，供前來室內視察教務或是法會辦供之老師臨時居住之用，或作為該堂堂主之住房；新眾房與敬茶房為臨時之居住空間，提供皈依入教之新眾居住。敬茶房作為煎煮茶水、供飯之器具。

　　普安堂舊堂為民房式之建築，由今日所見之毀損之建築，仍可見其形制。

1. 平面上呈中軸左右對稱，正廳為「本堂」作為齋堂儀式空間之中心，左右兩側空間為服務之空間，而右側空間在日治末期作為「部落所」，使用上極為特殊。
2. 建築構造上採硬山擱檩式。
3. 門屋入口採用臺灣傳統民宅與祠堂常見凹壽作法，門額採橫匾式書寫。不見廟宇常見之龍柱、石獅、門神與大型彩繪。
4. 正廳遺跡尚可見安放神龕之地點。
5. 屋頂採平脊式之屋頂，不採廟宇式常見之燕尾起翹。
6. 在室內空間使用，舊堂尚未毀壞前，正廳神龕前有彌勒祖師佛像，後有觀音佛祖座像和善財、龍女，有正統臺灣齋教之典雅風格。左右兩側空間為先天派齋房之服務空間。

---

⑫ 詳見張崑振〈普安堂建築的生命符碼〉，頁107-109。

　　普安堂舊堂構造與細部具備在三峽及土城地區地域營造技術與形式風格之表現，這跟臺灣齋堂除採廟與風格外，採外部民宅，內部佛堂，而構造與外部形式之語彙表現納入地方民宅營建體系之涵構，有其特殊歷史背景與意涵。

## 三、結論與建議

　　普安堂作為臺灣北部齋堂建築之發展見證。該建物從清代墾戶利用農舍作為自家持齋拜佛之廳堂，至日治中期原墾戶將佛堂捐出，而改建為磚造三合院民宅，而後部分空間作為地方的「部落所」，供公眾使用。而也因為作為「部落所」，在日治末期皇民化運動時，躲過寺廟被拆除命運。而戰後普安堂整修舊堂，並加建西廂房，最後因颱風及落石毀損而成今貌。

　　普安堂為臺北地區之先天派乾元堂系之一，宗風兼容並蓄禪宗、佛教及道家思想，在儀式禮節和行為規範上延續並強調了儒家之道統，從既有的照片，神龕前有彌勒祖師佛像，後有觀音佛祖座像和善財、龍女，有正統臺灣齋教之典雅風格，可見其特殊性。

　　臺灣齋教雖歸為佛教，但不同於臺灣佛教寺廟崇尚華麗裝飾之風格，故普安堂以民舍作為佛堂而後為齋堂，其風格樸實合於宗教意涵，反而特殊。故該舊堂指定保存上，建議應以正廳與左右廂房全貌保留，而非僅保留正廳局部，因有部落所過去之使用及齋房生活附屬空間之保留方能呈顯普安堂舊堂在清代到戰後空間歷史變遷之意義，也能作為臺灣在宗教建築風格上之特殊案例。

　　普安堂舊堂整體環境未來建議能結合環境生態與人文宗教特色成為新北市之生態環境博物館。舊堂整修建議能回復民國五十六年

（1967）原貌，並區分出新舊材料之差異，並建議修復完成後能提供齋教先天派齋友使用，以呈顯空間之真實性。

　　（本文為協助普安堂舊堂為申請登載古蹟而進行現地調查及文獻資料蒐集所提供之資料，僅以此文對多位長年辛苦奔走普安堂保存朋友，表達誠摯的敬意）

現況建築外部照片（張志源104年5月19日拍攝）

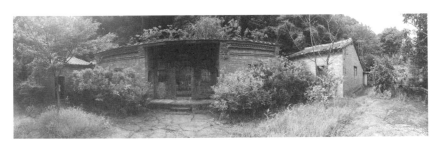

舊堂正面現況

舊堂左廂房

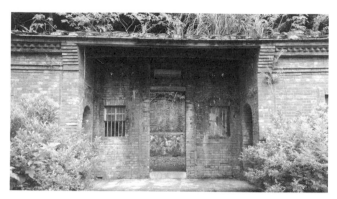

舊堂正身入口

舊堂右廂

舊堂左廂側面

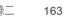

舊堂左右廂房

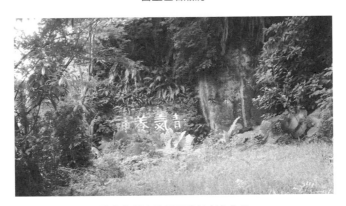

舊堂右側山壁巨石書法創作作品

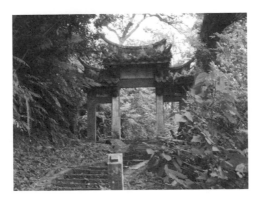

外山門

現況建築內部照片

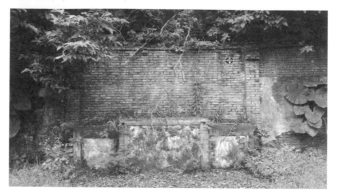

舊堂正廳神龕位置

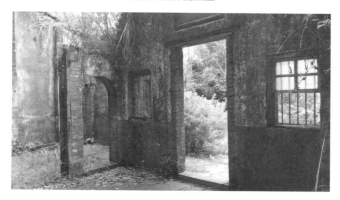

舊堂正廳內部

舊堂正廳左側空間

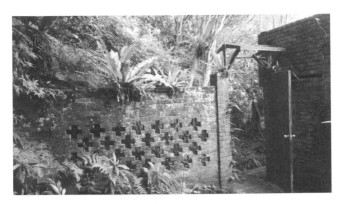

舊堂左側圍牆

舊堂正廳左側牆

舊堂正廳右側牆

舊堂正廳前側牆

舊堂正廳左側房牆

舊堂正廳窗及廊道

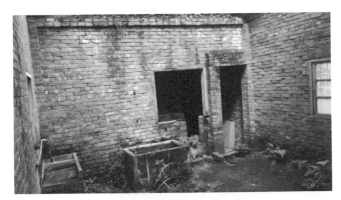

舊堂正廳左側空間

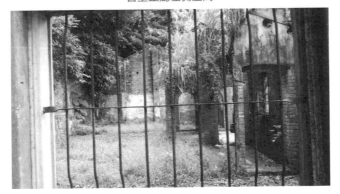

從舊堂窗看內部

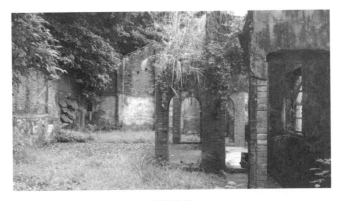

舊堂內部

# 參考文獻

李長俊（2013）。〈普安堂的藝術家〉。《百年古剎普安堂》，頁10-29。
　　臺北市：中華民俗基金會。

徐明福（2003）。〈推薦序一〉。張崑振著，《臺灣的老齋堂》，頁2-3。
　　臺北市：遠足文化。

張崑振（2013）。〈普安堂建築的生命符碼〉。《百年古剎普安堂》，頁
　　104-119。臺北市：中華民俗基金會。

董芳苑（2008）。《臺灣宗教大觀》。臺北市：前衛出版社。

闞正宗（2013）。〈齋教先天派乾元堂系在北臺灣的發展〉。《百年古剎
　　普安堂》，頁58-77。臺北市：中華民俗基金會。

# 謝　誌

　　本書能夠順利出版，感謝佛光大學卓克華教授推薦及揚智文化事業股份有限公司慨允出版，對於臺灣廟宇文化傳承與文史知識的重視。本書幾處廟宇平面圖的繪製，感謝廖心華小姐協助。另當時去臺南學甲慈濟宮，感謝岳父盧昭男先生協助載我們一家前往參訪。

　　感謝淡江大學建築學系古蹟家族謝孟樂學長、李隆基學長對筆者在大學時期古蹟認識的啟蒙。

　　感謝臺灣建築史啟蒙老師李乾朗教授，恩師黃瑞茂教授、米復國教授、邱上嘉教授之教導。

　　最後感謝我的父親張鶴萬先生、母親廖素錢女士、岳父盧昭男先生、岳母施玉美女士、妻子盧幸娟、女兒張愷容及兒子張祐嘉，因我的忙碌，疏於照顧與陪伴，感謝他們的包容。

國家圖書館出版品預行編目資料

臺灣廟宇建築與裝飾：神農大帝、保生大
帝、文昌帝君、清水祖師篇 / 張志源著.--
初版.-- 新北市：揚智文化,2018.12
面；　公分

ISBN　978-986-298-306-5（平裝）

1.廟宇建築　2.建築藝術

927.1　　　　　　　　　　107020063

# 臺灣廟宇建築與裝飾
## ——神農大帝、保生大帝、文昌帝君、清水祖師篇

作　　　者 / 張志源
出 版 者 / 揚智文化事業股份有限公司
發 行 人 / 葉忠賢
總 編 輯 / 閻富萍
特 約 執 編 / 鄭美珠
地　　　址 / 22204 新北市深坑區北深路三段 260 號 8 樓
電　　　話 / 02-8662-6826
傳　　　真 / 02-2664-7633
網　　　址 / http://www.ycrc.com.tw
E-mail / service@ycrc.com.tw
I S B N / 978-986-298-306-5
初版一刷 / 2018 年 12 月
定　　　價 / 新台幣 250 元

＊本書如有缺頁、破損、裝訂錯誤，請寄回更換＊